이십사절기 빛 그림

자연이 그린 색과 무늬

일러두기
단행본은 『 』, 개별 논문이나 기사는 「 」, 미술 작품 및 전시는 〈 〉로 묶었다.

이십사절기 빛 그림

2023년 3월 21일 초판 발행 • **지은이** 장응복 • **펴낸이** 안미르 안마노 • **편집** 김한아 • **디자인** 박민수
영업 이선화 • **커뮤니케이션** 김세영 • **제작** 세걸음 • **글꼴** AG 최정호민부리, Helvetica LT Std

안그라픽스
주소 10881 경기도 파주시 회동길 125-15 • **전화** 031.955.7755 • **팩스** 031.955.7744
이메일 agbook@ag.co.kr • **웹사이트** www.agbook.co.kr • **등록번호** 제2-236(1975.7.7)

ISBN 979.11.6823.024.8 (03600)

이십사절기
빛 그림

자연이 그린
색과 무늬

장응복 지음

안그라픽스

트렌드 이후의 트렌드

오래전부터 24절기와 관련된 작업을 해보고 싶었다. 누군가 말하기를, 절기라는 것은 그저 계절을 세분한 달력이라기보다 마음과 우주의 리듬이라고 한다.[1] 절기의 리듬, 계절마다 발견되는 패턴, 그들과 우리 생활의 관계. 이 셋을 이해하고 자연스럽게 살아갈 수 있는 디자인을 실천해야겠다는 생각이 들었다. 즉 자연의 리듬과 패턴을 체계적으로 설계해 그에 관계된 우리 삶을 풍요로이 충족시키고자 하는 시도였다. 그 과정에서 여러 경로로 농부들의 농법을 배운 것이 자연을 이해하는 데 큰 도움이 되었다.

예전의 삶은 농부의 삶과 거리가 멀었다. 서울에서 태어나 45년가량 수도권에 머물렀고, 특히 학교를 졸업하고 강남이 주 생활권이 된 후에는 잦은 국외 출장을 병행하며 도시 환경 속에서 바쁜 일상을 살았다. 21세기에 접어들어 한국은 경제적·문화적으로 급격히 성장했고, 시대의 속도에 맞춰 강남은 트렌드를 주도하는 본거지가 된 참이었다. 그 중심에 살며 시장을 빠르게 읽고 대중에게 전하는 트렌드세터로 일했다. 매년 유명 트렌드 회사의 자료를 구매해서 작업에 적용했다. 디자이너라는 직업을 가진 사람에게 트렌드는 매우 중요한 열쇠였다. 의도한 유행에 맞춰 물건을 만들고, 공간을 매번 변화하는 장소로 거듭나게 해야 했다. 트렌드의 지배 아래 이미지는 상품처럼 대량 생산되고 수명이 짧아지며 유희의 수단이 되었다. 그 10여 년간 말 그대로 흙을 밟지 못했다. 마음과 몸은 소모되어 갔다.

거처를 강북의 자하문 밖 부암동으로 옮긴 다음부터 삶은 느리게 변해갔다. 제일 먼저 바꾼 것은 가능한 한 자가용 대신 대중교통이나 도보, 자전거를 이용한 것이다. 매일 아침 성북동까지 북악 스카이웨이를 따라 조성된 산책길로 걸었다. 틈나는 대로 북한산을 등반하고 백사실이나 자하문, 경복궁, 창덕궁을 내 집 정원처럼 즐겼다. 시간이 되면 멀리 고적도 자주 찾아가며 주말마다 좋은 풍수를 접하도록 했다. 어린 시절 맛보고 누리던 절기 음식이나 세시풍속 등 우리 실생활과 관계된 것에도 관심이 커졌다. 그와 더불어 전문가 이야기를 듣고 박물관 전시를 보는 등 몰랐던 걸 알아가면서, 그동안의 내 얕은 디자인 철학이 부끄러워졌다. 한국적인 디자이너라고 불리며 일해왔지만 그 요소가 시작된 우리 산천과 그 안에 깃든 영혼을 제대로 느껴보지도 못했고, 진정한 한국의 멋과 맛을 깊이 느껴보지도 못했다.

1 김동철, 송혜경, 『절기서당』, 북드라망, 2013.

이런 변화와 깨달음을 거치며, 전에는 지나쳤던 자연의 현상이 새로이 보였다. 자연을 발견하면 아침 운동길에도 여행 중에도 사진을 찍었다. 자연을 대중에게 일깨우고 그 안의 아카이브와 관계된 역사 속의 이야기들을 화보로 내보내는 작업도 이때부터 시작했다. 여전히 트렌드세터로서, 하지만 그저 팔기 위한 트렌드를 만드는 데만 급급했던 예전과는 다르게 내 일에 임했다. 하루하루 오감을 열고 자연 현상을 느끼려 노력했다. 매해 되풀이되는 리듬을 내 몸이 온전히 받아들이도록 했다. 막연하게 움직이고 변화하는 이 시공간에서 어떻게 살아야 하는지 자문했다. 그러면서 좀 더 자연스러운 아름다움을 발굴하고 싶다는 생각이 들었다.

2015년부터 계절과 절기가 연상되는 시각적 이미지를 기록하고 색상판으로 만들어 감각을 연결하는, 일종의 편집 작업을 계획하며 지난 10년간 쌓아둔 이미지를 꺼내 정리하고 시간과 기억을 함께 기록했다. 어떤 기억은 일부러 긴 시간 묵혔다가 나중에 꺼내 더듬어보기도 했다. 보이지 않는 씨앗을 심는 듯한 작업이었다. 같은 과정을 반복하며 편린들을 색상판에 얹었다. 이 색상판을 디지털 프로그램으로 만들고 무작위로 추출한 각기 다른 색을 저장했다. 의식하지 않은 임의의 컬러값에서 거꾸로 영감을 받기도 했다. 자연에서 얻은 소중한 자원에서 비롯된, 지극히 천부적인 아름다움의 발굴이었다.

재료의 색이나 질감 같은 물성이 공간의 빛과 상호 작용하며 친밀한 관계가 형성되는 바탕에 이 천부적 아름다움이 있었다. 공간에 들어오는 빛은 계절, 위치, 날씨, 물성, 디자인 작업에 사용한 기술, 공간의 깊이에 따라 다르게 반응하고, 아울러 보는 사람의 마음에 따라서도 다르게 작용한다. 하나의 그릇에 담기는 음식처럼 공간에, 또는 그 장소에 존재하는 모든 사물에 다른 감흥을 주며, 나아가 환상을 불러일으킬 수 있다. 천이나 나무나 종이 등 다양한 재료를 색이 담은 상징과 역사, 전통에 따라 분리하고 연결했다. 이 작업은 다른 차원의 시공간을 중첩하면서 더욱더 깊은 내러티브를 만들어갔다. 같은 재료라도 장소와 시간에 따라 다른 빛깔을 낸다. 사람마다 시각과 편견, 상식 등을 통해 연상하는 기억의 온도가 다르기에 바라보고 느끼고 받아들이는 방식, 즉 각자의 컬러값도 모두 다르다. 하지만 그것들이 묵시적으로 지닌 고유의 아름다움은 누구에게나 유사한 반향을 불러일으킨다.

브랜드의 기반을 만드는 프로젝트에 이 아카이브를 활용했다. 데이터를 편집하고 북 바인딩 작업을 진행해 시각적·촉각적 기록인 아카이브 북을 만든 것이다. 시각적으로는 자연 이미지, 색상판, 컬러값, 자연에 접했을 때나 색을 통해 상상한 것들의 후각적·청각적·촉각적 기억, 그 기억을 연상하게 하는 시공간 이미지, 그것을 설명하는 텍스트와 패턴, 즉 '무늬'를 배치해 완성했다. 아울러 해당 무늬로 제작한 벽지나 패브릭 등의 재료를 넣어서 촉각 경험이 가능하도록 했다. 이 자원을 바탕으로 무수한 적용을 해볼 수 있었다. 이런 작업을 통해 자연을 실내로 끌어들이는 차경借景 또한 간접적으로 가능하리라는 발상이 들었다.

컬러 팔레트를 1년의 24절기로 나누고, 각 절기를 다시 초후, 이후, 삼후 세 마디 질감으로 나눠 총 72묶음을 이루었다. 빛깔을 통해 계절의 기운을 세우고, 소우주인 우리 인체가 하늘과 땅이 밀접하게 상응하는 가운데 자연의 변화와 섭리를 살펴 지혜롭게 살아가도록 만물의 기운을 색으로 상상하고 그려보았다. 그로부터 영감을 받은 무늬의 상징적 의미와 빛깔 및 질감에 의해 조화를 이룬 공간을 보여주기도 했다. 현대를 살아가는 우리의 취향은 무의미하고 연결성 없는 이미지의 폭격 속에서 동일시되었다. 이제 미의 척도가 깊은 눈으로 자연을 바라보고 촉각 경험을 통해 훈련하며 자기 고유한 취향을 되찾게 되기를, 그로 인해 얻어진 감성이 우리 생활에 긍정적인 기운을 불러오길 바란다.

아침마다 함께 산책하며 자연을 느끼고 아낌없이 조언해준 남편 사이먼 몰리와 책이라는 도구로 방대한 자료를 모으도록 도와준 양혜리 작가, 농사와 우주의 이치를 조금은 알아가도록 가르쳐주신 평화나무농장의 김준권·원혜덕 선생님, 24절기 공부에 필요한 도서 및 자료를 추천해주신 열화당책박물관의 정혜경 학예사님, 오랜 작업을 책이라는 열매로 맺도록 도와주신 안그라픽스 식구들, 섬유 디자이너이자 무늬 디자이너로 일해온 내 작업의 가치와 의미에 공감해주시고 글을 써주신 최범 선생님께 깊이 감사드린다.

2023년 춘분
장응복

무늬 '이후'의 무늬는 어떻게 만들어지는가
장응복의 패턴 작업에 대하여

회화 '이후'의 회화

카지미르 말레비치Kazimir Malevich의 〈검은 사각형Black Square〉
은 '최후의 회화'로 불린다. 흰 바탕의 화면 가운데 커다란 검은색
사각형 하나만 있을 뿐인 이 그림은, 정말 뭔가를 그렸다고 말하기
힘들 정도로 '무無'에 가까운 회화임이 분명하다. 그러면 말레비치
이후 더 이상 회화는 그려지지 않았는가. 그렇지 않다. 말레비치의
〈검은 사각형〉 이후에도 회화는 계속 그려졌고 지금도 그려진다.
그런 점에서 말레비치의 그림은 최후의 회화가 아니다. 그러면 왜
말레비치의 회화는 '최후의 회화'라고 불리며, 그 '최후의 회화 이후
의 회화'는 도대체 무엇이란 말인가.

'최후의 회화 이후의 회화'는 회화의 죽음 이후의 회화이며,
그것은 더 이상 과거의 회화가 아니다. 서양 미술사에서 회화는 죽
고 그렇게 다시 태어나는데, 그것은 자연의 재현도 아닐뿐더러 '세
계를 내다보는 창'[2]도 아니다. 회화는 이제 예술가의 외부가 아니라
내면을 향한다. 그러므로 설사 거기에 사과가 그려져 있다 하더라
도 그것은 더 이상 저기 바깥에 놓여 있는 사과를 그대로 그린 것이
아니다. 폴 세잔Paul Cézanne의 사과는 예술가에 의해 창조된 사과
다. 저기 탁자 위에 놓여 있는 사과와 상관없이 만들어진 사과인 것
이다. 아니, 상관이 없지는 않지만 그것은 추상화된 사과라는 점에
서 탁자 위의 사과와 다르다.

세잔의 사과는 현실의 사과로부터 추상화된 사과로서 세잔
에 의해 창조된 별도의 질서 속의 사과일 뿐이다. 따라서 '최후의 회
화 이후의 회화'는 전통적인 재현 회화의 죽음을 넘어설 뿐 아니라
아무것도 그리지 않은 '무'로서의 회화조차도 넘어선 회화다. 말레
비치는 아무것도 그리지 않음으로써 회화를 죽였지만 세잔은 다른
방식으로 그림으로써 회화를 되살렸다. 그것은 '무'를 넘어선 '유有'
였다. 그런 의미에서 회화의 죽음은 회화 자체의 죽음은 아니었다.
오히려 죽음 이후에 새로운 회화가 등장하는 계기가 되었다.

장식 '이후'의 장식

"오늘날의 장식 예술은 장식을 갖지 않는다." 르코르뷔지에Le Cor-
busier는 『오늘날의 장식예술』[3]에서 이렇게 말했다. 르코르뷔지에는
현대 건축의 개척자이며 그의 건축은 장식이 없는 건축이었다. 굳
이 장식을 찾자면 순수한 흰 벽면 그 자체일지도 모른다. 르코르뷔

2 레온 바티스타 알베르티, 김보경 옮김,
『회화론』, 기파랑, 2011.

3 이관석 옮김, 동녘, 2007.

지에는 또 이렇게 말했다. "흰색 도료는 지극히 도덕적이다. 파리의 모든 방에 흰색 도료를 칠하도록 하는 법령이 있었다고 가정해보라. 나는 그것이 진정 고매한 경찰의 임무가 될 것이며, 높은 도덕성의 표명이자 위대한 국민의 표시가 될 것이라고 주장한다."[4]

흰색은 장식의 전면 부정이지만 역설적으로 장식의 극단일지도 모른다. 말레비치의 그림이 회화의 부정이면서 회화의 극치였던 것처럼 말이다. 르코르뷔지에는 오로지 흰색만을 인정했다. 그런 점에서 '오늘날의 장식예술은 장식을 갖지 않는다'는 말은 지독한 역설이자 동시에 진리의 극단적 표명이 아닐 수 없다.

르코르뷔지에 이전에 이미 장식은 오스트리아의 건축가 아돌프 로스Adolf Loos에 의해 죽임을 당했다. 아돌프 로스는 『장식과 범죄』[5]에서 장식을 미개인의 표시, 범죄자의 문신, 어린아이의 낙서에 빗댔다. 장식은 노동의 낭비라고까지 말했다. "중국의 목 세공인은 열여섯 시간을 일하고, 미국의 노동자는 여덟 시간을 일한다."[6]

아돌프 로스가 그렇게 한 데는 나름의 이유가 있었다. 그것은 장식이 전통적인 신분 사회의 상징이었기 때문이다. 급진적인 민주주의에 기반한 모던 디자인으로서는 그런 장식을 인정할 수 없었다. 모던 디자이너들에게는 장식이 인류 문화의 유구한 조형 언어라는 사실보다 그것이 신분 질서를 합리화하는 비민주적인 조형 언어라는 사실이 더욱 문제였던 것이다. 물론 장식과 무늬를 통째로 부정하는 것은 마치 목욕물을 버리다가 어린아이까지 버린다는 서양 속담처럼 어리석은 일일지도 모른다. 하지만 분명 우리가 알아야 할 사실은 모던 디자이너들이 설사 어린아이를 잃더라도 목욕물을 버려야 한다고 믿었던 사람들이라는 점이다.

무늬 '이후'의 무늬

장응복의 작업은 무늬 '이후'의 무늬다. 비유하자면 말레비치의 회화 이후의 회화, 아돌프 로스의 장식의 부정 이후의 장식과도 같다. 그것은 기존의 무늬가 죽고 난 뒤에 태어난 무늬이기 때문이다. 그러면 죽은 무늬는 무엇이며 죽고 난 뒤에 태어난 무늬란 무엇인가.

말했듯이 전통 장식과 무늬는 집단의 산물이다. 개인은 장식과 무늬를 만들어낼 수 없다. 이 때문에 장식과 무늬에는 필연적으로 집단의 사고방식과 가치관이 반영되어 있다. 추상 회화가 전통

4 앞의 책, 220쪽.

5 이미선 옮김, 민음사, 2021.

6 앞의 책, 298쪽.

적인 재현을 거부한 이유도, 모던 디자인이 장식을 추방한 이유도 바로 그런 시각 문화 속의 구체제Ancien Régime를 제거하기 위한 것이었다. 왕을 상징하는 용龍무늬는 더 이상 용납될 수 없다![7]

하지만 역시 중요한 것은 단지 회화의 죽음이나 장식의 죽음이 아니다. 더 중요한 것은 그 죽음 뒤에 무엇이 새롭게 태어났는가 하는 점이다. 그것이 바로 '회화 이후의 회화'와 '장식 이후의 장식'에 우리가 주목하는 이유이다. 그것은 세잔의 사과처럼 전혀 다른 질서 속에서 태어날 수밖에 없다. 칸딘스키의 말은 그와 관련해 우리에게 시사하는 바가 있다.

문양도 옛날에는 자연에서 유래했다는 사실은 대체로 가능한 얘기다.[8] 그러나 외적인 자연과는 다른 그 어떤 원천도 사용되지 않았음을 가정하더라도, 한편 훌륭한 문양에는 자연 형태와 색깔이 순수히 외적으로 취급된 것이 아니라 거의 상형 문자풍으로 사용된 상징으로 취급되었다는 점을 기억해야만 한다. 그렇기 때문에 문양은 점점 이해할 수 없게 되며 우리는 이 이상 더 그의 내적 가치를 해독해낼 수 없게 된다. 예컨대 정확한 육체적 특성이 문양 형태에 남아 있는 중국의 용은 별로 우리에게 영향을 주지 못한다. 우리는 그것을 식당이나 침실에서 아무렇지 않게 쳐다볼 수 있으며 오히려 민들레꽃을 수놓은 식탁보만큼도 감명을 받지 못하는 정도다.[9]

전통적인 문양이 원래는 자연에서부터 왔지만 어느덧 신분 사회의 상징으로서의 기능을 하게 되었으나, 현대 사회에 오면서 그런 상징성이 제거된 문양은 더 이상 아무런 의미도 갖지 못하게 된다는 말이다. 그러면 무엇을 해야 할까. 그러니까 '장식 이후의 장식' 또는 '무늬 이후의 무늬'는 무엇이어야 하나. 아니, 그것은 어떻게 만들어질 수 있고, 다시 태어날 수 있을까. 이것이 지금 우리가 던져야 할 물음이다. 나는 장응복의 작업을 그런 점에서 주목한다. 장응복의 패턴 작업이 '장식 이후의 장식'이자 '무늬 이후의 무늬'일 수 있다고 보기 때문이다.

장응복의 작업에는 자연과 전통의 요소가 많이 들어 있다. 그녀 스스로 그런 요소에서 조형적 영감을 발견한다고 말한다. 하지만 내가 말하고 싶은 것은 그녀가 자연과 전통 속에서 발견해내는 무늬는 더 이상 전통 문양에서 나타나는 그런 상징성의 담지체가 아니라는 사실이다. 대신에 그것들은 장응복 자신이 만들어낸 새로운 조형 문법의 질서 속에서 배치되고 의미화된다. 마치 세잔

7 그런 점에서 대한민국 대통령의 문장이 봉황인 것은 매우 문제적이다.

8 근대의 공예가 역시 그의 모티프를 들이나 숲에서 구한다.

9 바실리 칸딘스키, 권영필 옮김, 『예술에서의 정신적인 것에 대하여』, 열화당, 2021, 111-112쪽.

의 정물화가 탁자 위의 질서의 재현이 아니라 세잔 자신이 만들어
낸 질서 안에서의 조형적 배치인 것처럼. 이런 것이 바로 장응복의
무늬를 무늬 '이후'의 무늬로 만든다. 그것은 기존 질서 속의 무늬(상
징성)를 벗는 대신 새로운 질서 속에서 찾아낸, 창조된 무늬다. 자연
과 절기에서 발견한 게 바로 장응복이 창조해낸 질서인 것이다. 장
응복은 자신만의 조형 문법과 창작 방법론을 가지고 있다.

모든 시대의 인간은 자신만의 세계를 바라본다. 그런 점에서
신라인이 본 하늘과 현대 한국인이 본 하늘은 같지 않다. 동일한 하
늘이지만 그것을 보는 시각이 다른 것이다. 이것은 토머스 쿤Thom-
as Kuhn이 『과학혁명의 구조』[10]에서 말한 것과 같다. 고대인이 본
우주와 현대인이 본 우주는 그 자체가 다른 우주는 아니다. 하지만
고대인이 본 우주와 현대인이 본 우주는 다른 우주이기도 하다. 그
것은 다른 관점에서 본 우주이기 때문에 결국은 다른 우주-의미가
되어버리는 것이다. 장응복이 본 '24절기'는 조선 시대의 농부가 본
그것과 다르다. 자연은 같지만 그것을 바라보는 관점이 다르기 때
문이다. 장응복은 그렇게 자연과 무늬를 보는 자신만의 방법을 가
지고 있다. 그래서 장응복에게 자연은 과거의 자연이 아니다. 그것
은 장응복에 의해서 발견된, 해석된, 새로운 의미를 획득한 자연인
것이다. 이것은 무늬의 패러다임 전환이다.

사실 장응복이 많은 영감을 받는다는 자연과 전통은 하나의
조형적 모티브일 뿐, 그것이 그의 작업을 바로 설명해주는 건 아니
다. 오히려 장응복은 전통의 상징성을 탈각시킴으로써 어떤 현대적
인 시각성을 만들어내고 있는 것으로 보인다. 사실 전통의 현대화
라는 말은 너무 진부하다. 그래서 전통의 계승이라는 그녀의 의식
과 실천은 반드시 일치하지 않는데, 내가 보기에 장응복 자신은 의
식하지 못할지 몰라도, 전통 조형의 요소들은 그녀의 감각을 거치
면서 어떤 현대적인 변용을 가지게 된 것 같다. 그렇기 때문에, 바로
그런 점 때문에 장응복의 작업은 현대 조형이 될 수 있는 것이다.

최 범 (디자인 평론가)

10 김명자 외 옮김, 까치, 1999.

여름

가을

겨울

자연 색상판 226

春

봄

입춘
2월 4일경

한 해가 시작되는 첫 번째 절기로 '하늘의 봄'이라고도 하는 입춘. 대문이나 기둥에 입춘대길立春大吉과 건양다경建陽多慶이 쓰인 입춘첩立春帖을 붙여 봄기운을 한껏 집에 맞아들인다. 이때를 기점으로 땅 위에 훈훈한 바람이 불기 시작한다. 동풍이 불어와 얼음이 녹는 시기지만, 아직은 김장독이 깨질 만큼 춥다. 농부는 거름을 준비하고 땅을 만들며, 종자가 잘 뿌리내리도록 손질한다.

우수
2월 18일경

우수는 빗물이라는 뜻이다. 이 빗물은 눈과 서리가 녹아든 봄비며, 지열이 오른 덕에 언 땅에서 녹아내린 물이기도 하다. 우수 삼후에는 초목이 땅속 깊숙이 뿌리를 내리고 물을 빨아들여 싹을 틔우니, 이 시기가 한 해 동안 초목을 지탱하는 근원이 된다. 우수 입기에는 기러기가 북쪽으로 날아가고, 남해는 동백이 한창이라 처연하게 떨구는 붉은빛이 황홀하다. 정월장이 으뜸이라 해서 정월 중에 장을 담그기도 적기다.

경칩
3월 5일경

하늘에 천둥·번개가 쳐 동면하는 생물들이 깨어난다. 봄의 양기가 땅속 깊은 곳에서 점차 지면으로 향하고, 이런 양기가 상상력을 자극한다. 이때 단풍나무나 고로쇠나무의 수액을 받아 마시는 지방도 있다고 한다. 꽃샘추위가 찾아와 늦서리가 내리기도 하니 아직은 완연한 봄이라고 할 수 없다. 섣불리 파종하거나 모종을 심었다가는 얼어 죽기에 십상이다.

春分

춘분
3월 20일경

밤낮의 길이가 똑같아진다. 남쪽에서 제비가 날아오고, 만물이 소생해 여기저기 새싹이 돋아난다. 거리에 삼삼오오 봄나들이를 나선 사람들이 보인다. 역시나 꽃샘추위로 일찌감치 장롱에 넣어둔 겨울옷을 다시 꺼내기도 한다. 농번기의 시작으로 농부가 바쁜 계절이다. 파종한 씨앗을 돌보고, 다년생 싹들이 움트니 밭을 준비하며 올해 농사를 꼼꼼히 계획한다.

清明

청명
4월 4일경

완연한 봄의 절기로, 한식이나 식목일과 겹칠 때가 많다. 청명에는 부지깽이만 꽂아도 싹이 난다고 했다. 산천에는 개나리며 진달래며 벚꽃이 피어나고 교외는 꽃구경하는 인파로 북적거린다. 대지의 가임기라고도 불리는 본격적인 농사철인 만큼 농부는 파종하느라 분주해진다. 집에는 묘목이나 식물들의 모종을 심는다.

穀雨

곡우
4월 20일경

사실 가뭄이 심한 기간으로, 곡우라는 이름은 농부들이 비를 바라는 간절한 마음에서 지은 것이다. 겨울에 태어난 아기 소는 훌쩍 자라고 추위를 잘 버틴 고라니 새끼들은 어미와 들녘을 오간다. 온갖 꽃이 만발하니 밖으로 나돌게 되겠지만, 이 시기에 한 해의 골격이 형성되기에 지금까지 해온 일을 응축해야 한다. 농부는 지난해 거둬들인 볍씨를 옹골지게 담가 준비하고, 가을에 저장해둔 비료를 대지에 뿌려 땅의 힘을 키운다. 지속 가능한 우리의 삶을 위해 땅을 살리는 일이기도 하다.

고려청자의 비색에는 신묘한 매력이 있다. 미술사학자 고유섭
선생의 표현에 따르면 고려청자는 '고려인의 푸른 꽃'이다. 그 말처럼
고려청자는 고려의 뛰어난 미의식을 나타낸다. 유려한 도자기의
곡선으로 양감을 대신하고, 섬세하고 고혹적인 문양을 세심하게
그려 넣었다. 부유하는 구름 사이로 노니는 학들의 생동감 넘치는
율동으로 평화로운 풍경을 표현했다.

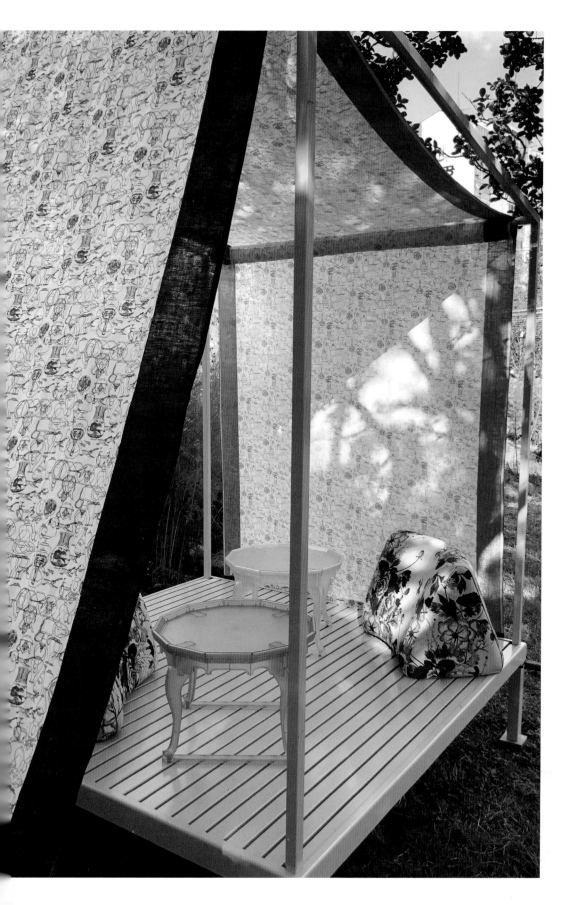

국화 먹

일본의 미술평론가 야나기 무네요시柳宗悅는 조선의 민화를
처음 보고 충격에 빠져 '불가사의한 아름다움'이라 표현했다.
불가사의하게 아름다운 민화 속에 자주 등장한 건 꽃. 그중에서도
국화는 매화, 난초, 대나무와 함께 사군자의 하나로 선비들의
결기를 의미한다. 중국 육조 시대의 시인 도연명이 관직을 버리고
고향에 돌아와 소나무와 국화를 벗 삼아 살았다는 고사를 통해
은인자중하는 군자의 상징으로 여기기도 했다. 또한 모란이나
연꽃처럼 장수를 의미해 병풍이나 민화의 소재로 사랑받았다.
늦가을 서리를 맞고도 그 모습을 잃지 않는 생태학적 특성으로 인해
길상의 뜻도 비롯되었다. 길상이란 '아름답고 착한 징조', 곧 좋은
일이 있을 조짐을 나타내는 말이다.

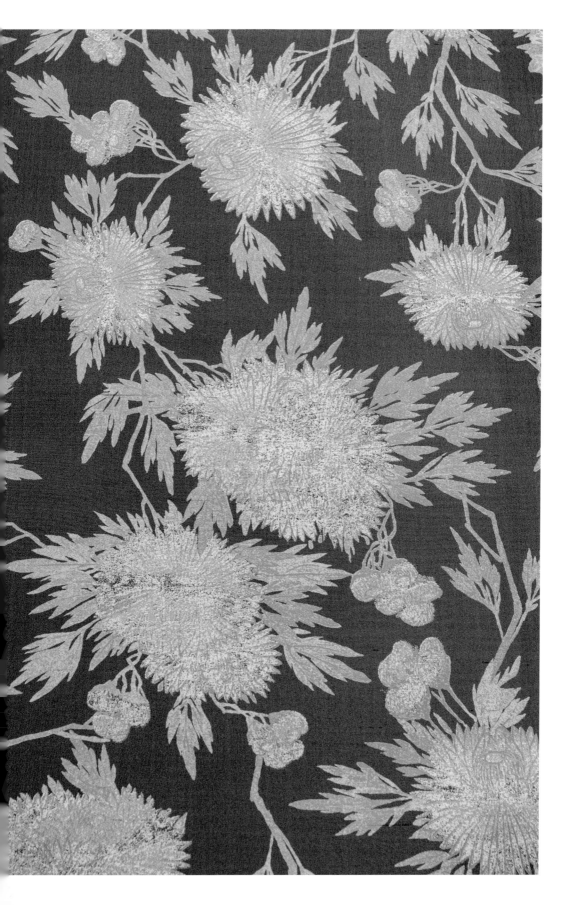

조선의 여인들은 꽃과 나비, 마당의 풀을 병풍에 그리거나 수를
놓아 혼례에 쓰일 생활용품을 만들며 예술을 일상에 끌어들였다.
일반 백성이 흔히 그린 민화에도 가장 많은 소재는 단연 꽃과
나무였다. 자연을 소재로 모란, 국화, 석류, 매화, 연꽃, 동백, 대나무
등 주변에서 흔히 접하는 식물을 그대로 모사하거나 때로는 개성을
불어넣어 독특한 형태를 표현했다. 종이로 만든 지장紙欌의 겉에
백색 한지를, 안쪽에 화조도를 붙이면 검박한 외관에 숨은 내면의
정원이 아름답게 펼쳐진다. 이 무늬에 차용한 화조도는 조선 후기의
병풍처럼 보였는데, 가회박물관 윤열수 선생의 너그러운 배려로
아카이빙하게 되었다. 그림의 구도나 색채가 더 손을 댈 필요 없이
완벽했다. 크게 변형하기보다 원형을 잘 배열해 디자인을 완성했다.

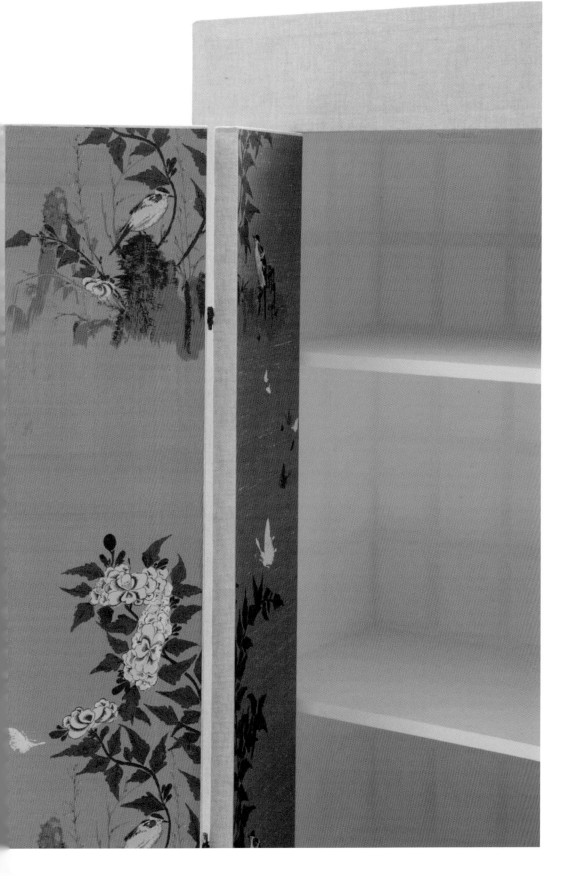

雨
水

대나무는 지조 있는 선비를 상징하며, '대쪽 같은 기질'이라는 말은
대나무 조각의 단단한 성질이 의미하는 절개와 정절을 나타낸다.
대나무 잎으로는 차를 달여 마실 수 있는 데다가 댓잎이 바람에
스치는 소리조차 치유 효과가 있다. 그 모양새 자체에도 다양한
조형미가 엿보인다. 댓잎을 한글 형태로 배치한 댓잎 한글로
정약용의 시 「꽃구경訪花」을 적고, 글자가 바람에 날리는 듯
자유로이 흐트려 패턴을 구성했다.

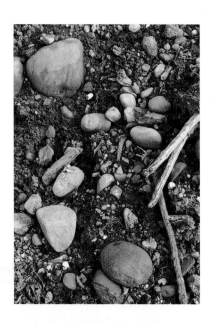

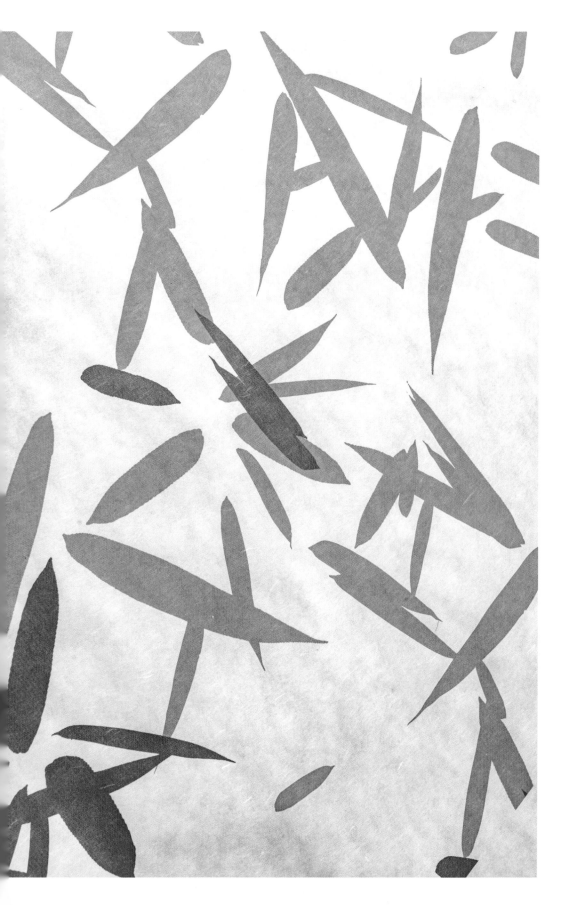

새와 버드나무

직경 16센티미터의 대접 안에 새와 버드나무가 회화적으로 그려진
청자상감수류조문대접靑磁象嵌水柳鳥文大楪은 청자 중에서도
수작이다. 청자 바탕에 물가를 따라 늘어진 수양버들을 먹으로
유려하게 그려내고, 그 사이를 세 마리의 백로가 장난치듯 유유히
날아다니게 한 화공의 해학이 볼수록 멋지다. 보고 있으면 마치
새들이 대접 밖으로 헤엄쳐 나오는 듯한 착각에 사로잡힌다.
세련되고 지적인 감성을 간직한 산과 강, 구름과 학, 꽃과 버드나무가
어우러진 그림은 몽상적이면서도 산수화를 보는 듯한 감흥을
준다. 이 청자의 미감과 깊이 있는 색상을 그대로 적용해서 무늬를
만들었다. 대접 자체의 둥근 모양을 띠고, 백로 몇 마리는 배경 위를
자유롭게 노닐게 했다. 비색이 가진 우아함과 신비스러움이 잘
나타난다.

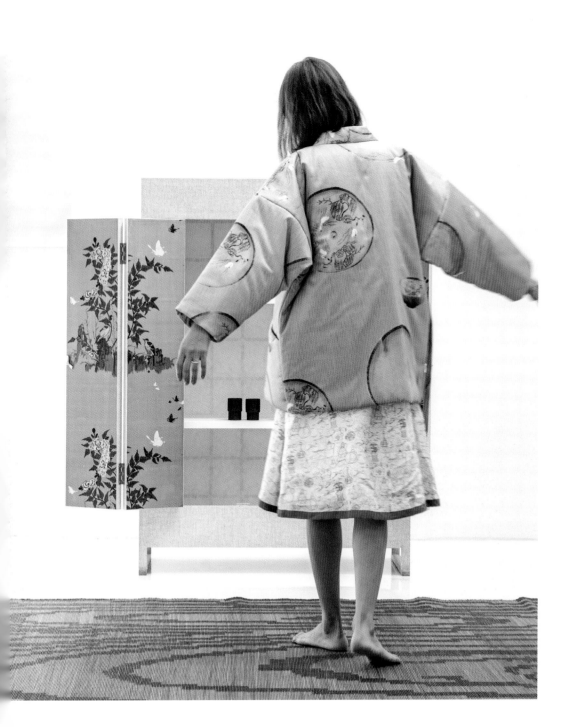

사진작가 김동율의 작품을 소재로 작업한 무늬다. 사진 속 설원
위의 바싹 마른 나뭇가지는 더할 것도 뺄 것도 없는 아름다움 그
자체였다. 자연 그대로의 미니멀한 백색 위 검은 나뭇가지가 차가운
땅에 치뻗는 기운을 보여주었다. 무늬로 만들면서는 하얀 바탕에
짙푸른 쪽빛을 입혔다. 세상은 생겼다가 소멸되기를 오랫동안,
몇백 년인지 몇만 년인지 알 수 없을 만큼 아주 오랫동안 반복하면서
24절기도 반복해왔을 것이다. 푸른빛은 그 무한한 반복의 시간,
얼어붙은 땅이 품은 영겁의 시간을 의미한다.

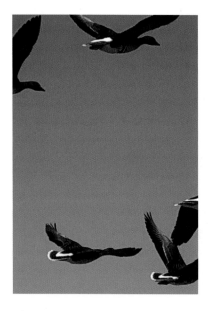

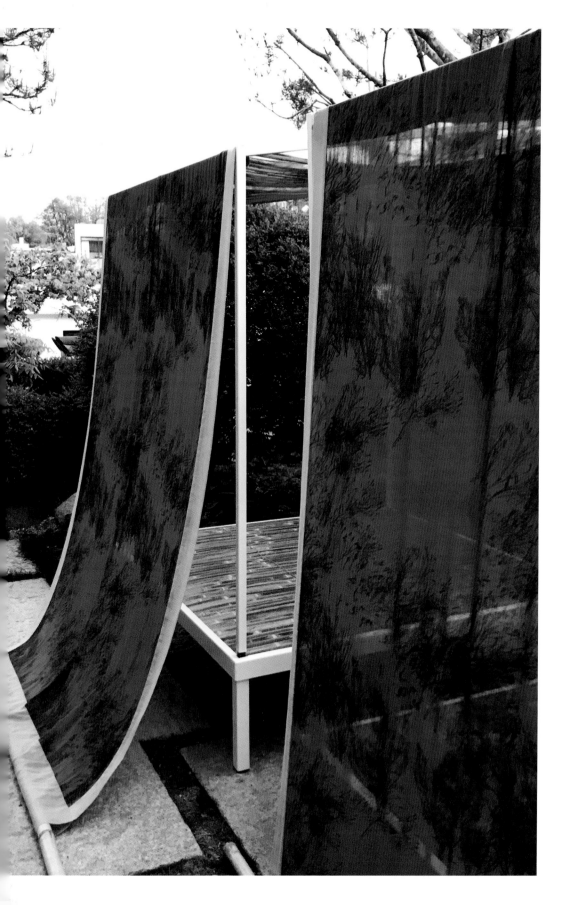

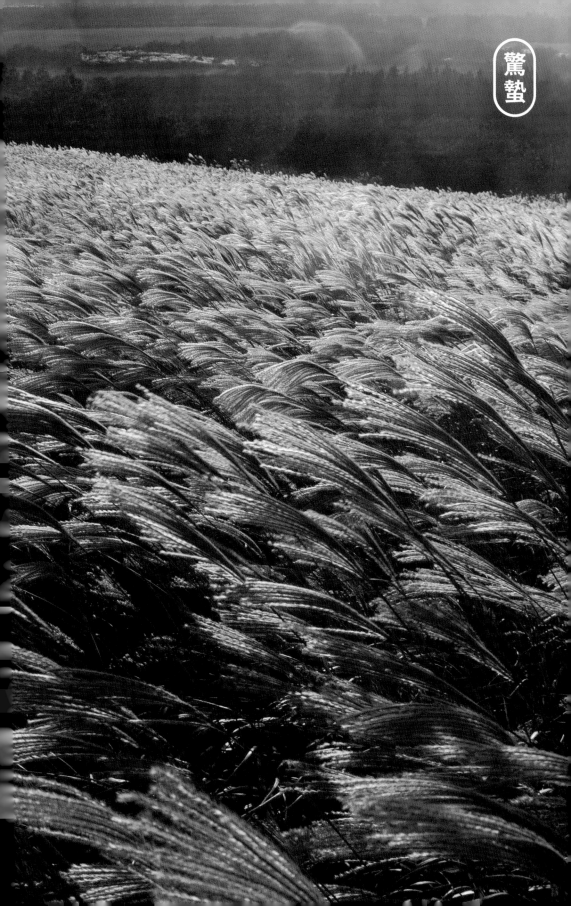

驚蟄

모란화조도 은빛

규방의 꽃이라고 할 수 있는 모란. 오복 구전의 발원으로, 여인들은
천에 모란을 수놓으며 자기만의 염원을 담곤 했다. 화가의 그림에서
그 배색과 조형은 대담하고 화려해 기운을 돋운다. 이 무늬는
부귀영화를 상징하는 은빛과 금빛을 은은하게 드러냈다. 양면의
색이 다른 이중직의 비단 직물은 길상의 의미를 보여준다.

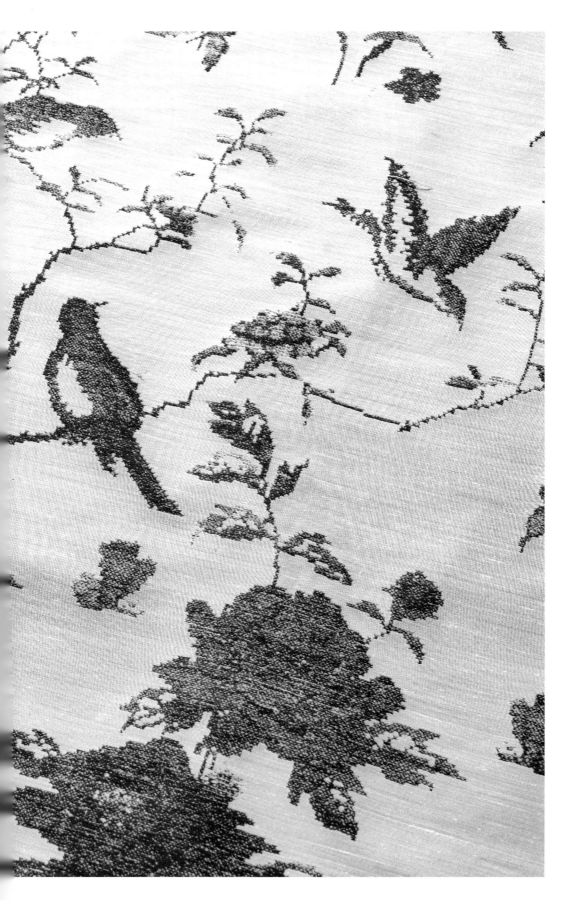

날으는 동물들

민화는 조선 시대 우리 민족의 정서를 반영하면서 화려하게
발전했다. 단순한 회화가 아니라, 조형 언어로서 다양한 소재에
상징성을 부여하며 현실을 그대로 반영한 작품들이 많다. 강렬한
색채와 해학적인 요소를 담아 소박하면서도 가장 한국적이다.
가회박물관 윤열수 선생의 소장품을 보다가 소묘 같은 민화를
만났다. 네 폭의 그림에 날아다니는 사슴이나 토끼의 동작이 귀엽고
예뻤다. 산의 정령들이 잘 표현되어 있으며, 명암을 드러내기보다
간결한 선으로 이상 세계의 상징적인 숲을 그려냈다. 내가 본
민화 중 가장 간략하고 현대적인 작품이다.

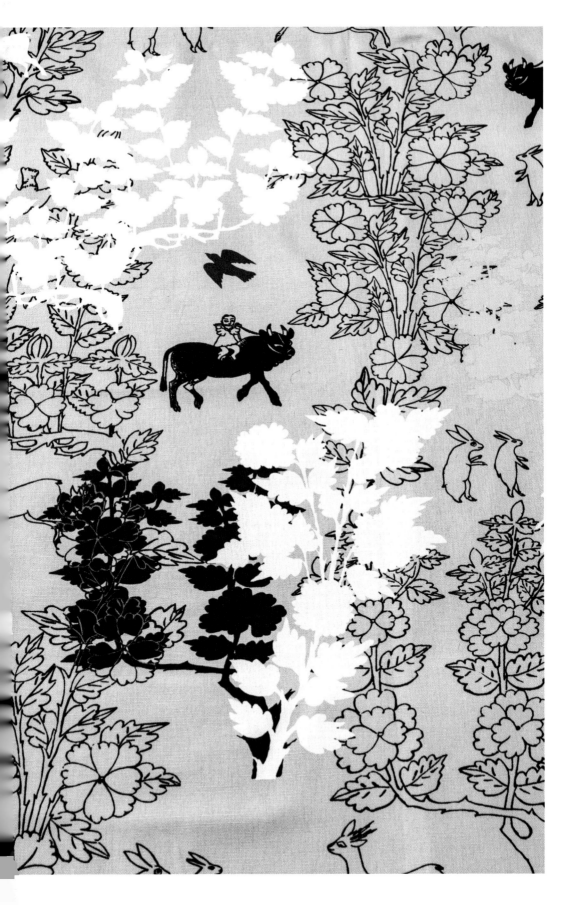

산수패치

예로부터 우리 민족은 영산이라 해서 산을 숭배해왔다. 큰일을
앞두면 산에 올라 치성을 드렸고, 함부로 산의 기운을 거스르지
않으려 했다. 산수는 우리가 사는 영토의 기운을 관장하며,
우리 생활은 풍수에 의해 영향을 받는다고 믿었다. 그래서 오래된
병풍이나 그림으로 가장 많이 등장하는 것이 산수화. 자연을
중시하고 자연과 더불어 살아가기를 바랐기에 늘 곁에 두고 즐길
수 있도록 생활에 끌어들인 것이다. 병풍에 자수 놓은 포스트모던
양식의 산수를 비롯해 민화에 등장하는 석류나 매화 같은 자연 만물,
책가도와 도자기처럼 길상을 의미하는 상징적 조형을 모아 조각을
잇듯 비정형의 형태로 자유분방하게 편집했다.

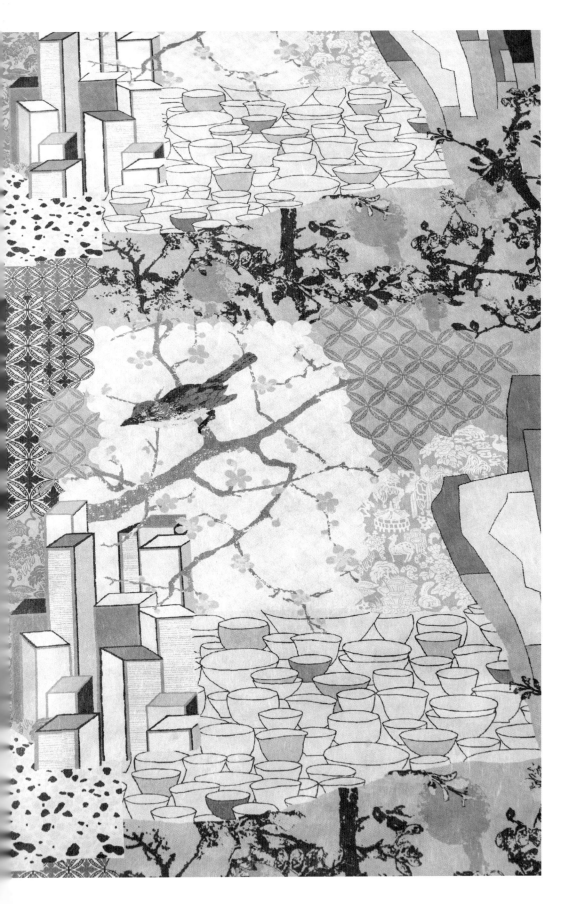

春分

2016년 리움이 개관하면서 유려한 고미술품과 도자기의 실물을
접할 수 있었다. 잘 보관된 유물들이 전문적인 조명 아래서
그 형태와 질감, 그리고 세밀한 그림을 우아하게 드러내 무척
감동했던 기억이 난다. 개관 도록 여럿을 사 들고 와서 눈에 넣기를
몇 달 하고, 다시 가서 실물을 대하기를 반복하며 도록의 무늬들과
도자기의 선을 트레이스했다. 여기에 오래전에 아카이빙한 병풍의
그림을 조합했다. 홍송이 강건하게 자리 잡은 군주와도 같고
그 사이로 구름처럼 무리 지어 넘실거리는 학이 그려진 장면이다.
트레이스한 청자와 분청자 위로 헤엄치듯 날아다니는 학들의
군무가 초현실적인 우리의 이상향을 여행하는 듯했다.

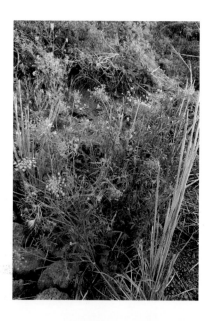

강릉은 규방 문화의 보고다. 백두대간을 옆에 끼고 동해의 넘실대는
파도를 늘 접하는 강릉 여인들은 수려한 자연환경 속에서 이제는
단오제 등의 축제에서나 볼 수 있는 다양한 민속놀이를 경험하며
고유의 미의식을 다듬었다. 특히 강릉에 전해 내려온 색실 누비는
지금도 조형 예술 분야에서 높은 평가를 받는다. 색실 누비는
조선의 전통 바느질 기법으로 각종 쌈지에서 찾아볼 수 있다. 담배
쌈지와 부시 쌈지, 또는 안경집처럼 물건을 넣어 보관하거나 가지고
다니도록 만든 쌈지는 누비를 통해 다양한 전통 추상무늬를 전한다.
이 무늬에는 오래된 누비 쌈지의 기하학적 손바느질 기법을 가져와
손으로 직접 만들어낸 듯 정성스러운 느낌을 얻었다. 굵고 가늘기가
제각기인 실 자체가 시각적 질감을 돋우고, 가끔 엿보이는 땀의
차이가 디지털 기술로 구현하기 힘든 독특한 정체성을 보여준다.
무늬를 활용해 옛날부터 일상의 도구로 쓰인 수젓집을 재현하니,
일상의도구점 최성우 작가의 나무 작업과 함께 정겨운 이야기를
나누는 듯하다.

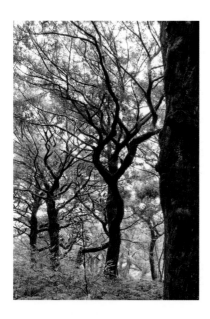

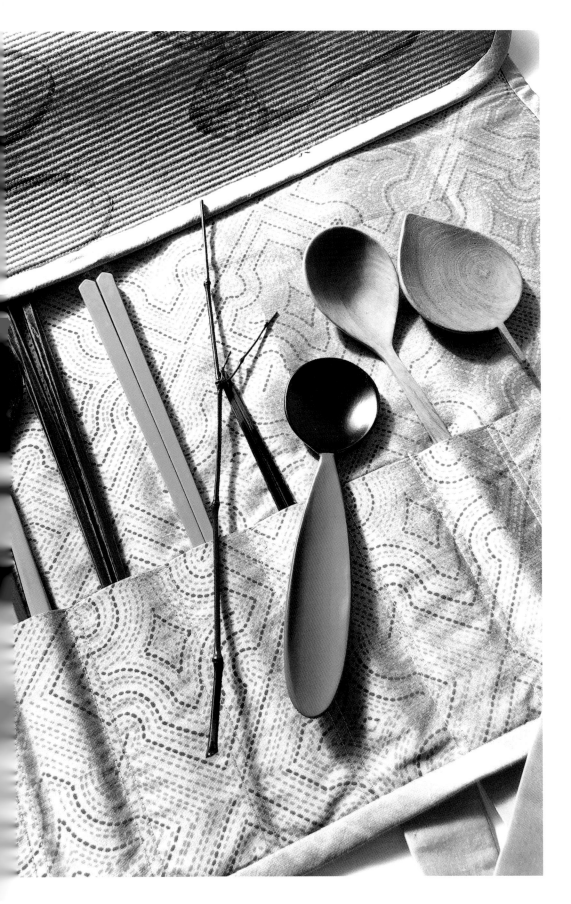

문자도 희 러그

한자로 즐거움을 상징하는 기쁠 희喜 자는 건축적 조형미 특유의
반복성을 띤다. 형태는 지워졌다가도 다시 떠오르고, 소멸했다가도
진화하는 전환 속에서 확장과 수축을 반복하며 전체적으로
조화를 이루기도 하고 제한 안에서 자라나기도 했다. 이 요소들은
상징적으로 공감해야 하는 의미의 공간을 나타낸다. 한자 자체의
좌우 대칭적인 패턴이 품은 긍정적인 느낌과 그 상징을 시각적으로
표출했다. 평면 안에서 문자가 지닌 공간적인 느낌을 반영해
순환하는 느낌을 주었다. 소용돌이치는 흐름에 휘말리며 무한한
에너지를 모으는 조형으로 완성하고, 카펫과 벽지, 나아가
스카프로 제작했다.

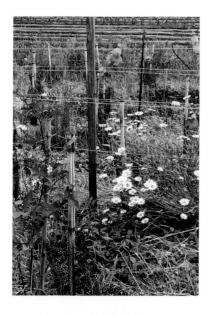

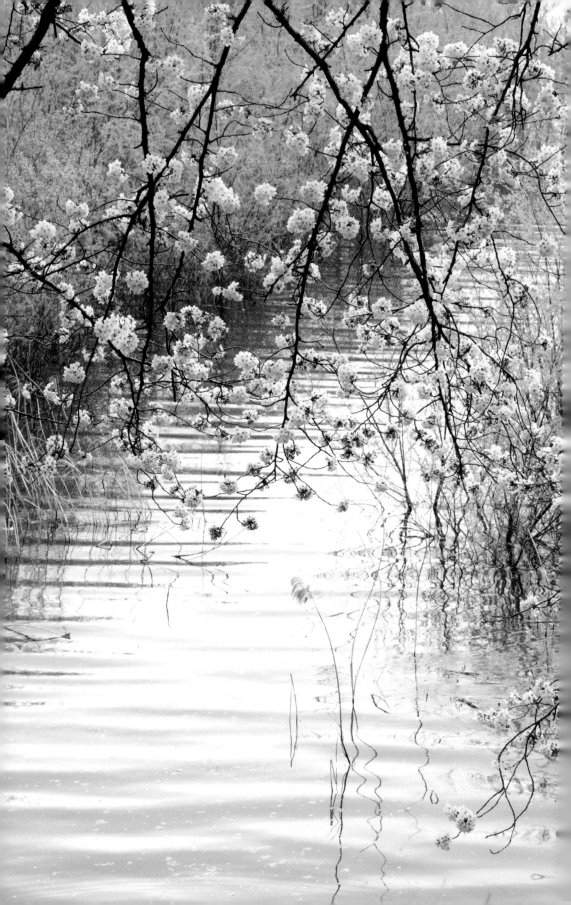

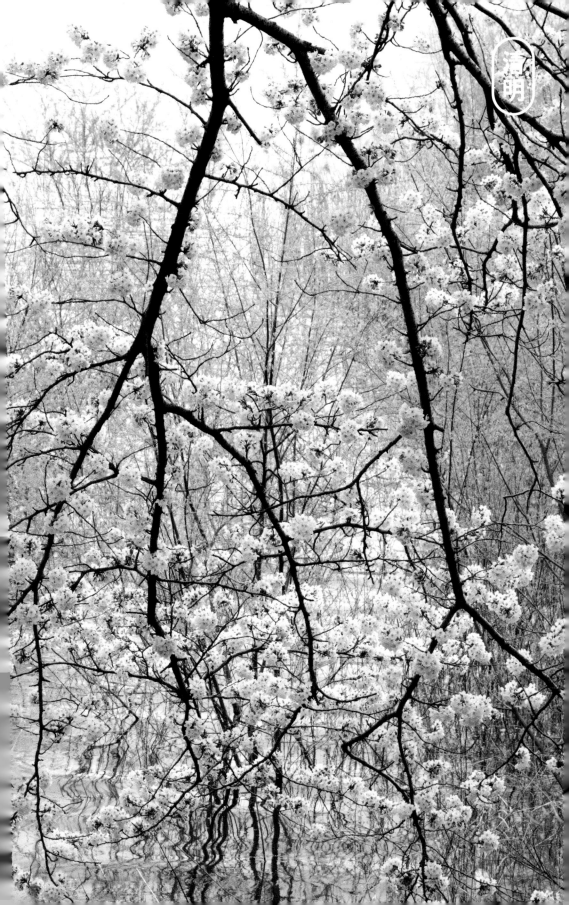
清明

책가도 분홍

책가도는 책을 중심으로 문방사우와 다양한 소품을 기하학적
조형미를 살려 배치한 그림이다. 마치 건축 투시도처럼 삼차원으로
보이는 것도 있고, 소품을 자유롭게 배치한 정물화 같은 것도
있다. 미술사적으로 의미 있는 것은, 책가도는 입체적 공간을
표현하면서 서양 미술의 원근법이 아닌 역원근법을 사용했다는
점이다. 관람자가 그림을 보는 게 아니라, 그림 속 사물이 그림 밖
세상을 바라보는 듯한 모양새다. 화가가 네모난 종이에 배치를
짜서 소품을 넣었다기보다 어떤 힘이 그림 밖으로 사물을 밀어내는
것이다. 사람의 시선이 아니라 소품의 시선으로 짠 구성이라 볼 수
있다. 그림마다 학자의 서재를 표현하는 상징을 사용했는데, 주로
만물 생성의 근원이 되는 것들이었다. 선조들은 이렇듯 우주의 만물
생성을 의미하는 그림을 생활 공간에 두고 즐기며 그 기운을 받았다.
그 지혜를 무늬로 지어 현대 생활에 사용토록 했다.

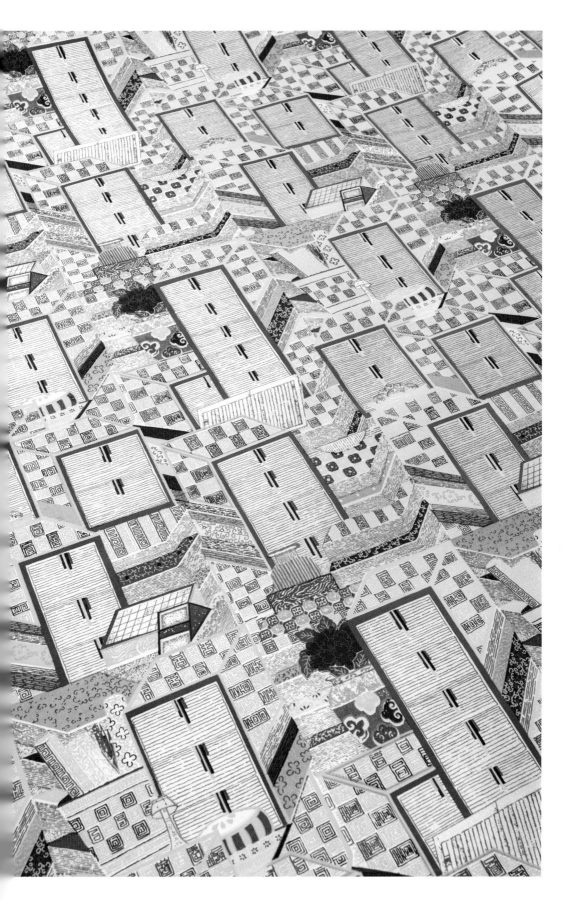

십장생 분홍

해, 달, 산, 개천, 대나무, 소나무, 거북, 학, 사슴, 불로초까지
불로장생의 상징 열 가지를 묶어 십장생이라 한다. 우연히 신설동
근처에서 자개 패를 종류별로 모아 파는 가게를 보았다. 자개를
원하는 모양으로 잘라 판매하기도 했다. 십장생은 예전부터
대중적으로 널리 사용해온 형태인 만큼 바로 자개 패를 구할 수
있었다. 각 요소를 모아서 배치한 다음, 자카르 기법을 적용해
문지를 파고 실크 자카르를 만들었다. 무늬는 반복되지만 여러
색으로 율동성을 만들어낸 색동色動이란 장치를 더해 상징성을
더욱 강조했다. 색은 분홍, 검정, 연두, 노랑, 하늘, 은빛 여섯 가지로
우리 전통색인 오방색에서 발전시켰다. 다른 무늬와 달리 아홉 줄을
하나로 묶고 상하좌우로 반복했다. 이를 통해 힘이 더욱 강해지고
흐름이 만들어지므로 넓은 공간에서 더욱 효과를 발휘하는 무늬다.

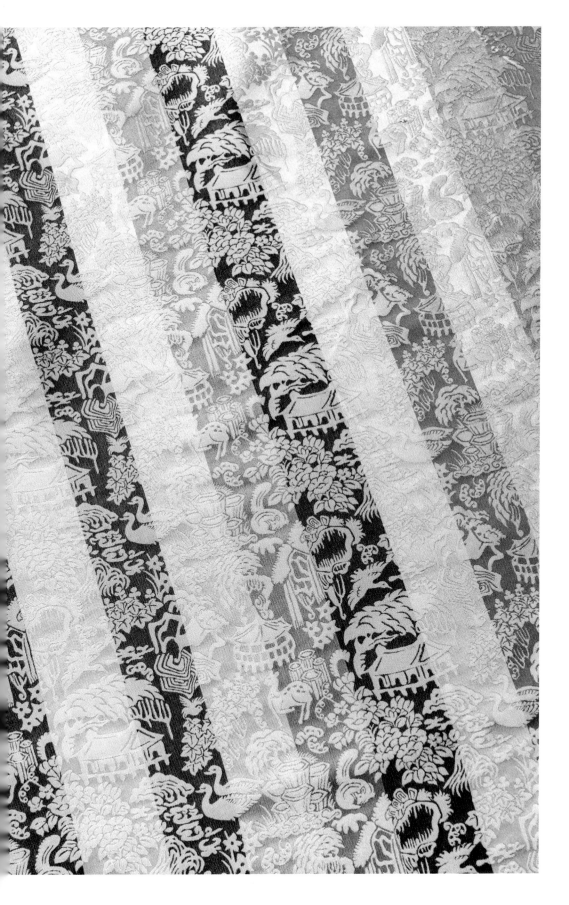

분모엽 담 노랑

영감을 준 분청조화박지모란문편병粉靑彫花剝地牡丹文扁瓶은 '모란
무늬를 새긴 분청사기 편병'이란 뜻이다. 모란꽃은 물론 잎사귀와
씨방에서 터져 나오는 씨앗들의 상징적 의미를 추상적으로 단순하게
그려낸 조형들이 흥미로웠다. 분청사기의 선과 문양을 함께 그리고,
디지털로 수채화 느낌의 블러blur 효과를 겹쳤다. 솟아오르고 뒤로
가라앉기를 반복하면서 드로잉 형태와 함께 물들어갔다. 이 무늬를
만들 때부터 한국 단색화의 기법을 보고 영감을 받아, 지금까지
작업에 그 영향이 이어진다.

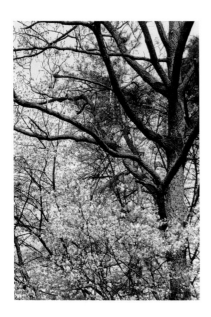

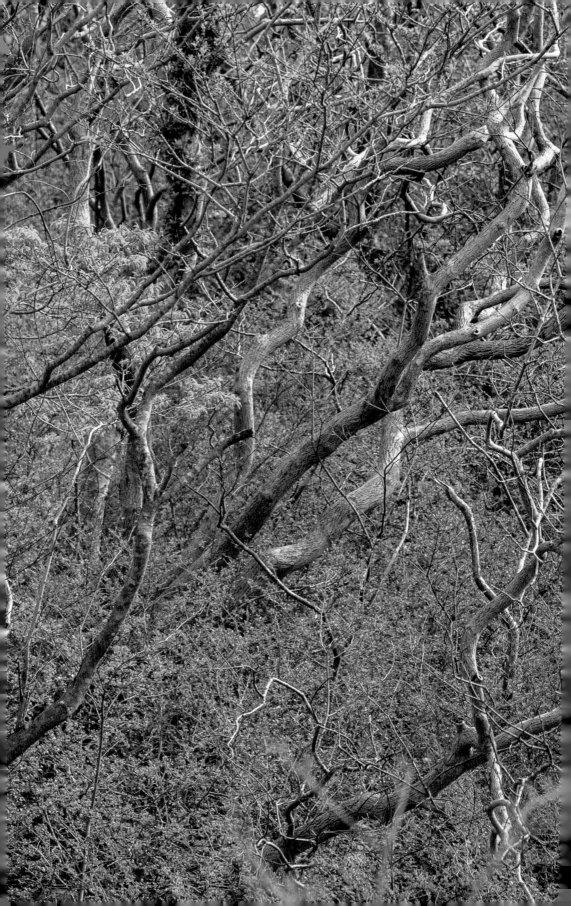

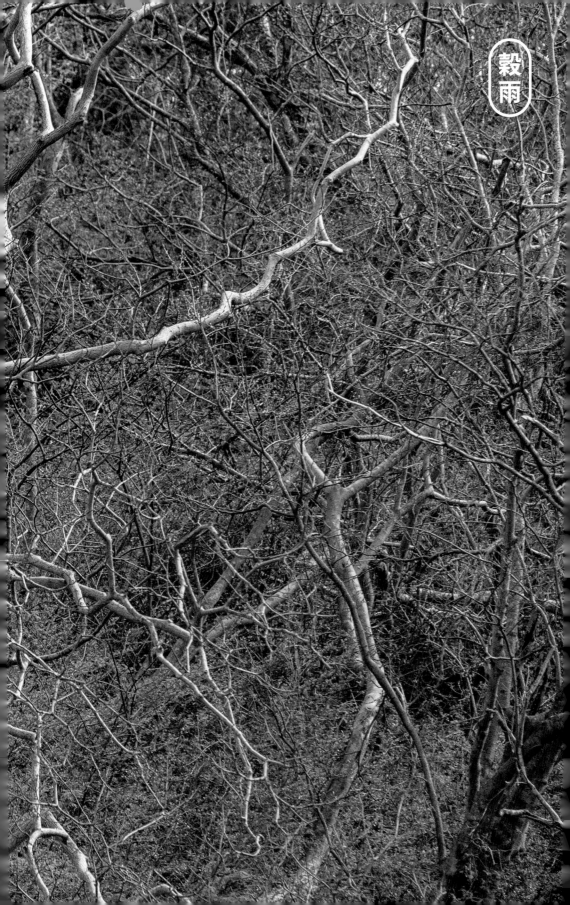
穀雨

운경국화

2019년 서울 운경고택에서 전시를 준비할 때 장지문에
옛 그림을 도배한 것을 보았다. 그곳 사랑채의 중정을 향한
장지문 안쪽에 그려진 국화 그림을 모티브로 만들어냈다. 그림은
조선 후기에서 근대 사이, 그중에서도 1900년대 중반 근대의
작업으로 추정되었으며, 다소 일본적인 취향을 풍겼다. 한국 민화나
사군자에서 넘치는 군자의 기상을 발견하기보다, 여리고 아름다운
선을 보여주었던 것이다. 무늬로 만들 때는 연결되는 가지의 선을
절도 있게 그려내고, 다소 과하게 장식적인 요소들을 단색 먹으로
그림자처럼 표현했다. 초록이 드리우는 5월의 전시장, 음영이 살아
너울거리는 볕가리개 사이로 작약이 화려하게 웃어 보이니
그 정취에 더 바랄 것이 없었다.

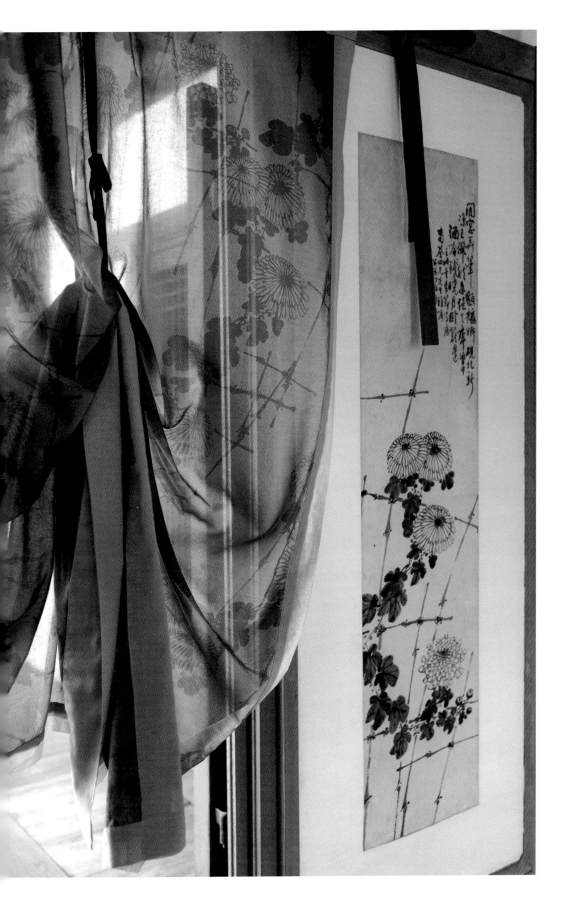

느티나무 나이테

자연의 변화와 식물, 나무에 관심을 두게 된 건 2008년 무렵부터다.
오랫동안 자연과 가까이 살며 매일 반복되는 절기의 변화를
관찰하고 아카이빙했다. 이 느티나무 무늬도 아카이빙했던
청와대 상춘재의 마룻바닥을 바탕으로 디자인했다. 널찍한
느티마루의 문양이 추상화 같은 감동을 준다. 한국의 전통 공예품인
화문석花紋席 초안을 작업할 때 그 방식이 디지털 픽셀 디자인과
흡사해 흥미가 생겼고, 이를 발전시켜 '따뜻한 기하학'이라는
콘셉트로 이어온 픽셀화를 적용했다. 작은 점이 쌓이며 선을 잇고,
면을 이뤄 감동의 형태를 만들어낸다.

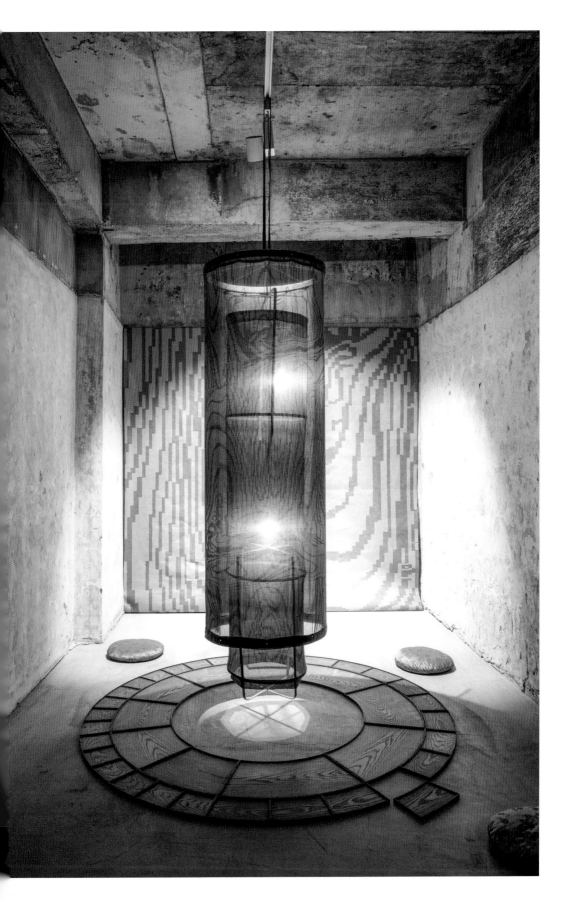

금강산 붉은 노을

민화나 문인화에서 많이 봤을 조선 시대의 문인화가 겸재
정선鄭歚의 절친한 벗인 이병연李秉淵이 1710년 금강산 초입인
금화현의 현감으로 부임했다. 그로 인해 정선은 1711년 늦가을
금강산을 유람했고, 그때 본 금강산의 절경을 그린 것이
국립중앙박물관에서 소장 중인 〈신묘년 풍악도첩辛卯年楓嶽圖帖〉이다.
정선의 금강산 그림 중에서 가장 이른 시기에 그려진 이
화첩은 〈금강내산총도金剛內山總圖〉 〈피금정도被衾亭圖〉
〈단발령망금강산도斷髮嶺望金剛山圖〉 〈장안사도長安寺圖〉
〈보덕굴도普德窟圖〉 〈불정대도佛頂臺圖〉 〈백천교도百川橋圖〉
〈해산정도海山亭圖〉 〈사선정도四仙亭圖〉 〈문암관일출도門巖觀日出圖〉
〈옹천도甕遷圖〉 〈총석정도叢石亭圖〉 〈시중대도侍中臺圖〉까지
총 13첩의 그림과 1첩의 발문으로 구성되어 있다. 〈불정대도〉를
보고 그 일부분을 패턴으로 만들며, 단색의 농담을 표현하고
붉은색이 상징하는 위기감과 안타까운 마음을 강조했다.
반복되는 패턴이지만 풍경을 감상할 수 있도록 의도했다.

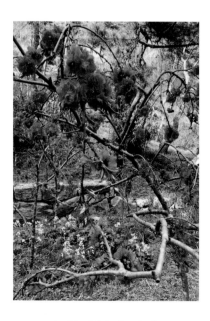

여름

立夏

입하
5월 5일경

양력 5월이 오면 모내기하는 논에 학들이 모여든다. 땅에서 부화한 지렁이가 유기물을 만드는 동안 밭이랑과 텃밭의 물가에는 개구리가 폴짝거린다. 어린잎은 어느덧 초록이 짙어지고, 벌과 나비를 부르는 꽃이 만개했던 나무에는 콩알만 한 과실이 맺혀 농부는 열매를 솎아주고 멀칭을 시작한다. 지나가는 비에 젖은 신록은 다가올 더위를 예견하게 하니 자연스레 냉면이나 빙수를 찾게 된다. 남은 절기에 할 일들을 다시 되짚어 보며, 자칫 허해지기 쉬운 몸과 마음의 양기를 균형 있게 보살펴야 한다.

小滿

소만
5월 21일경

예전 같으면 보릿고개가 찾아오던 시기다. 남쪽에서는 보리를 베고 이른 모내기를 한다. 채소밭에는 온갖 허브가 꽃을 피우고 양기를 발산한다. 고수, 차이브, 엉겅퀴, 타라곤, 타임, 오레가노, 딜, 펜넬, 금잔화, 박하, 한련화, 루피너스, 카모마일, 톱풀 등이 솟아나고 쪽은 어느덧 모양을 잡을 만큼 자라났다. 소만에는 부엌신에게 제사를 지냈다는데, 나는 염색하는 빛깔부엌신에게 제사를 지내야 할 것 같다.

芒種

망종
6월 5일경

우리에게는 가장 중요한 쌀농사가 시작된다. 밭에 감자 모종을 심는 사이 연밭에 연잎이 붙어났다. 논에는 학들이 유유히 노닐고 길가에는 들꽃이 춤을 춘다. 밭에는 작물보다 잡초가 더 빨리 자란다. 아직은 날씨가 크게 덥지 않으니 친구들을 초대해서 마당에 차양을 치고 이른 막걸리 파티를 연다. 더위가 더 기승을 부리기 전에 올해 초에 계획하고 벌인 일들을 재정비하는 시기이기도 하다.

夏至

하지
6월 21일경

1년 중 태양이 가장 길게 드리우는 하지. 양기가 충천해 더위가 시작된다. 예로부터 하지에는 부채를, 동지에는 달력을 주고받았다. 채소밭에 잡초가 자라니 성장점을 잘라 멀칭을 해줘야 한다. 제법 빠르게 번식하는 잎채소들은 장아찌나 오일허브를 만들어 저장을 시작한다. 쪽은 벌써 우뚝 자라 생쪽염을 한번 해주기도 한다. 장마를 앞두고 애써 키운 농작물을 낭비할까 봐 농부의 일손이 바빠진다.

小暑

소서
7월 7일경

장마가 시작되어 고온 다습하니 이제부터 습기와의 전쟁이다. 벼도 농작물도 자고 일어나면 몰라보게 커진다. 습지에 연잎이 무성하게 붙어나고 연꽃이 우아하게 꽃대를 올려 자태를 드러낸다. 더위에 몸이 허하지 않도록 잘 다스려야 한다. 여름 열매와 채소는 하지에 만들어놓은 가공물들을 활용해 저장하면 1년 동안 유용하게 쓰인다. 병충해가 심해 농작물에 피해가 많으니 벌레 타워를 만들어 관리한다.

大暑

대서
7월 22일경

지리한 장마가 오래도록 지속되니 지치기도 하고, 무엇보다 습기가 어렵다. 자기만의 방식으로 더위를 피해보면 좋겠다. 풍수가 좋은 가까운 산천을 찾아가거나, 평소 하고 싶었던 일에 집중하는 것도 좋은 피서가 된다. 염색을 하는 내게는 니람泥藍을 만들 적기다. 쪽 수확과 발효, 생쪽염에 무엇보다 정진한다. 노동을 통한 수확의 기쁨도 누릴 수 있지만, 그 시간을 통해 자연을 받아들이고 동화되는 시간이 보람 있다.

立夏

봄이 무르익어 가는 5월에는 농부들의 일손이 바빠진다. 보석처럼
찬란하게 빛나는 물살을 가르고 논두렁을 갈아엎으면, 수면 아래
숨어 있던 지렁이 따위의 양기 충만한 미물들이 지표면 위로
드러나 요동친다. 어디서 날아드는지 모를 각종 학이 삽시간에 모여
야단법석이 난다. 어느덧 뉘엿뉘엿 날이 저물고 너른 벌판에 석양이
드리운다. 학들의 우아한 몸짓이 황금빛으로 물들어 그 실루엣은
고혹적인 풍경을 그려낸다. 천천히 흘러가는 시간, 발길을 멈추고
숨을 죽여 그들과 하나가 된다.

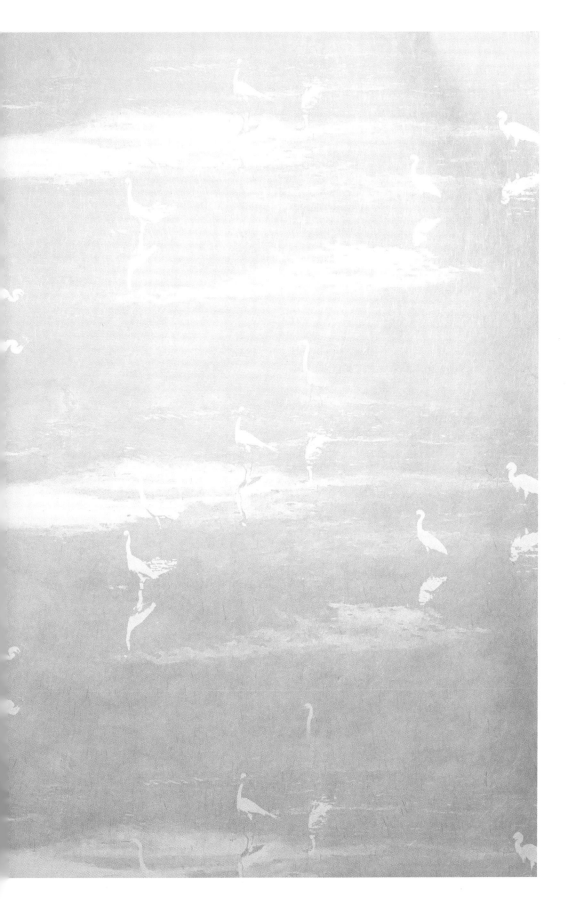

이끼 모래

한국은 방방곡곡 어디를 가든 산으로 둘러싸여 그야말로 금수강산의
나라다. 동네 오름의 둘레길을 따라 새로운 등산길에 올랐다.
산허리에 다다르니 널찍한 화강석들이 지각 변화에 따른 줄무늬를
드러내고 소나무, 참나무와 어울려 장관을 이루었다. 평평한 바위
위에 이끼가 가지각색의 무늬로 자수를 놓은 듯도 하고, 카펫 같기도
했다. 지의류가 돌이라는 차갑고 단단한 표면에 질감의 대조를 이룬
것이 더없이 아름다웠다. 자연이 만들어낸 무한한 예술에 영감받은
디자인 세계를 패턴으로 펼쳐 보았다.

책가도 초록

선조들은 동물이나 식물, 해와 달, 별 등이 길상을 상징한다고
보았다. 도안화해 의복이나 장신구, 생활용품에 이르기까지 예로부터
여러 곳에 즐겨 사용하기도 했다. 책가도는 책을 중심으로 형태 및
문양을 달리한 문방구류와 도자기가 풍성하게 등장하고 모든 물상의
표현이 상세하다. 책을 보관하는 포갑에 그려진 화첩의 무늬에는
우주 만물의 생성을 의미하는 도형으로 가득하다. 상징적인
조형을 무수히 그려 넣음으로써 길상의 의미를 담고, 그것을
사용하는 사람에게 좋은 기운을 전해 풍요로운 생활을 영위하기를
소망한 것이다. 책가도 그림 병풍의 일부를 차용해서 한지 벽지를
디자인했다.

小滿

수묵의 책가도를 처음 봤을 때 크게 감동했다. 보통 우주 만물의
생성을 의미하는 책가도는 다양한 문방구와 상징적인 기물에
풍부한 색을 입힌다. 그러나 그 책가도는 여타 책가도와 달리 정교한
먹선으로 그렸는데, 수묵임에도 화려해서 압도되는 느낌을 받았다.
쌓인 책 위로 배치된 도자기, 악기, 문방구, 과일 접시 등 모든
물상의 표현이 상세하고 특히 책의 포갑과 도자기의 문양이 정교해
흥미로웠다. 그때 수묵의 병풍이 준 신선한 감흥에서 영감받아,
십자수 놓듯 점을 찍어 한 점 한 점 픽셀로 그려나가면서 단색의
조형을 작업했다.

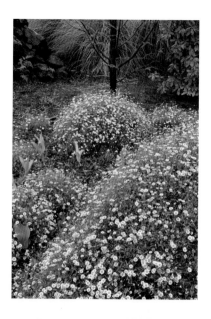

조각잇기

자수 및 보자기를 모아온 민예품 수집가인 故 허동화 선생의
수집품을 직접 보고 깊이 감명받은 다음부터 줄곧 뇌리를 떠나지
않았다. 이 조형미를 현대적인 생활용품에 적용하고 겸사겸사 남은
천을 활용하기 위해, 2012년부터 조각잇기 작업을 시작했다. 이
작업에서는 자투리를 모으고 비정형의 조각들을 겹쳐서 중첩하면
선명해지는 노방의 물성을 반영해 디자인했다. 패턴을 만들 땐 주로
드로잉이나 디지털 방식을 활용하지만, 이 작업처럼 직접 레이저
커팅을 하거나 손으로 오리는 수작업을 거치기도 한다.

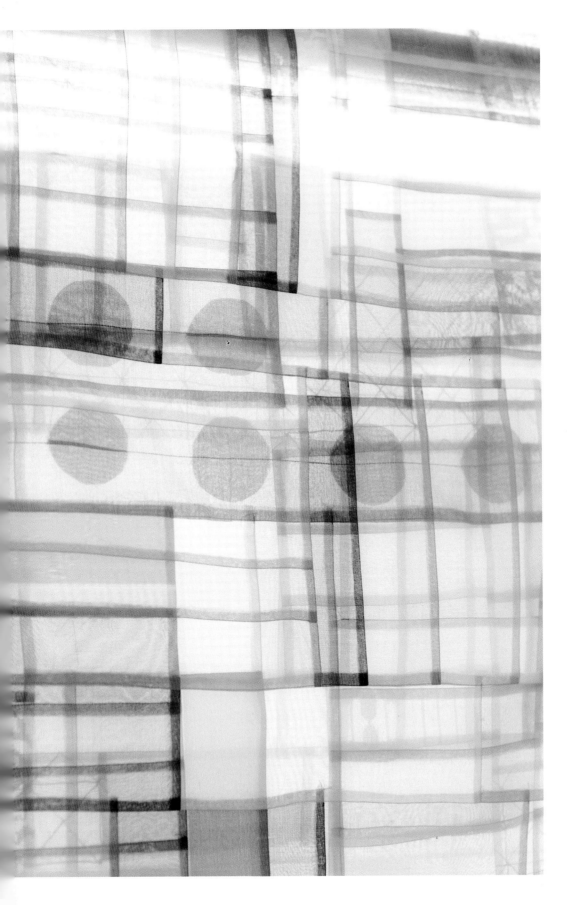

마더그라운드와 협업하며 두 가지 방식을 시도했다. 돈피에 선염을
해서 후제작하는 방식과 완성된 제품을 침염하는 쪽염 방식이다.
마리골드의 노랑으로 1차 염색 후 소목을 거듭 올리고, 철매염을
통해 패턴을 확장했다. 이렇게 자연 염색처럼 유기적인 수작업을
디지털 프린트나 스크린 프린트를 통한 효율적인 생산 공정으로
발전시키기도 했다.

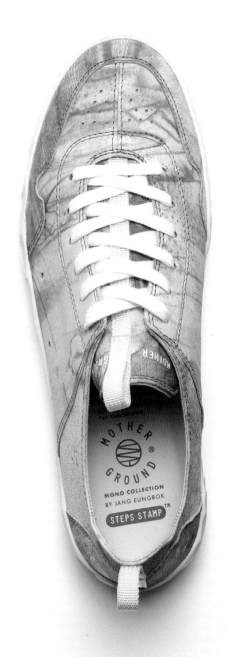
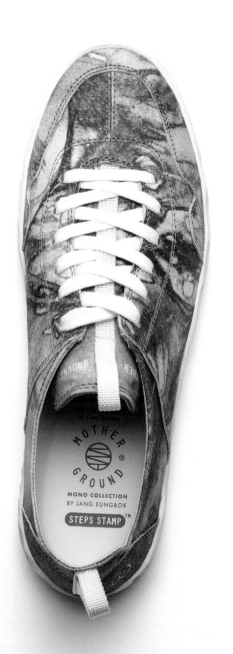

MOTHER GROUND ®

MONO COLLECTION
BY JANG EUNGBOK

STEPS STAMP ™

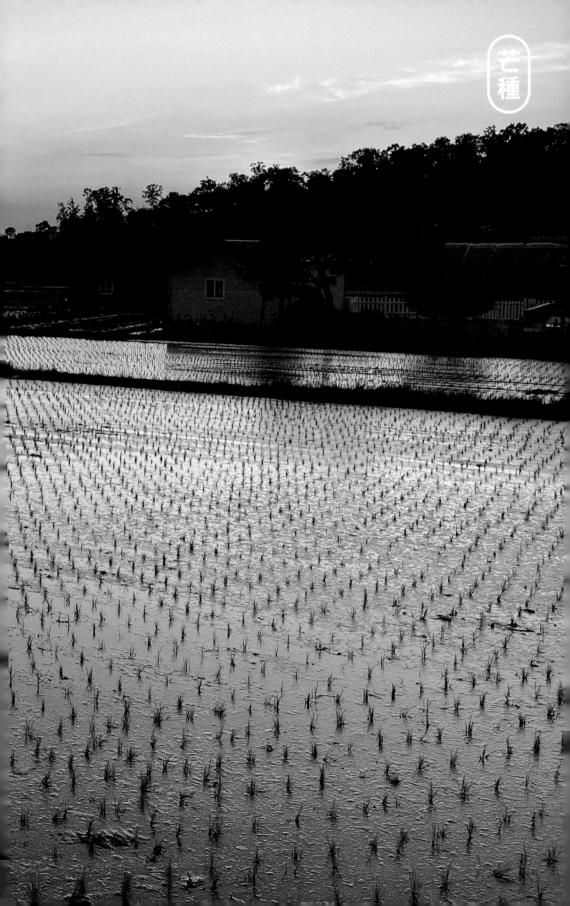
芒種

무늬를 만들 때 일관성을 주기 위해 주로 둥글부채를 사용했다.
부챗살 끝을 휘어 오동나무 잎사귀처럼 만든 오엽선梧葉扇, 부처님의
자비를 비는 연잎 모양의 연엽선蓮葉扇, 윗부분에 살짝 홈이 있어
고급스러운 실루엣을 만드는 파초선芭蕉扇, 동그랗고 장식적이라
혼례 때 신부가 얼굴을 가리는 용도로 사용한 진주선眞珠扇,
한 바퀴를 돌려 펼치는 윤선輪扇 등 여덟 가지였다. 특히 윤선의
가운데 중심축은 디자인의 중요한 요소였고, 부채 위에 그려진
사군자 역시 다채로운 그림을 만들 수 있는 요소였다. 여러
둥글부채를 모양 있게 배치해 사방으로 반복하니 연한 색조의
고급스러운 무늬가 탄생했다. 공예품의 아름다운 선과 색, 그리고
그 바람을 통해 날아다녔을 많은 이야기를 나타내고 싶었다.

픽시 조각잇기 빨강

조각잇기 연작은 큰 원단을 잘라 만든 것이 아니라 우연히 나온
천을 이어 붙였기에 특별한 의도나 계획이 없는데도 결과물은
보기에 좋은 조형미를 이루었다. 이를 '무계획의 아름다움'이라고도
하고, 잠재적으로 스며 있던 '한국적 조형미'라고도 한다. 지난 30년
동안 디자인해 온 무늬들을 조각조각 이어서 새로운 무늬의 체계를
만들었다. 수평과 수직의 균형, 색상과 질감의 대비를 아우르는
심미안이 필요했다. 수작업의 결과물을 디지털로 다시 드로잉해서
스크린 프린트로 작업했다.

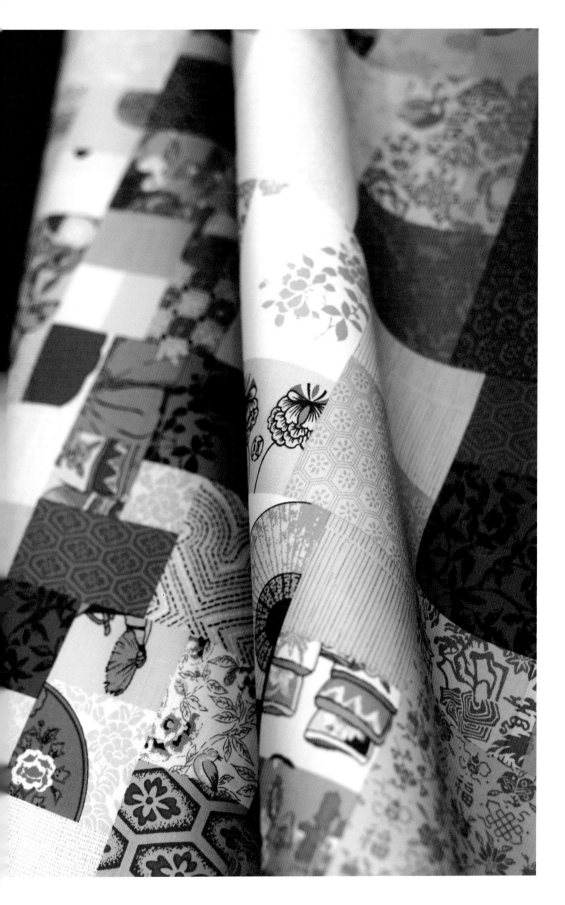

우면산 아래 살 때였다. 비탈진 배밭을 지나는 저녁 산책길에 해가
뉘엿뉘엿 지는 동안 동네 어귀로 땅거미가 내리고, 빛바랜 석양에
반짝이는 나뭇가지 아래로 그림자가 드리웠다. 창덕궁 화문담을
본떠 만들어둔 무늬인 화문담 위에 둥근 타원의 창을 내고 그때의
그림자를 그렸다. 유난히도 아름답고 찬란하게 저물던 해를
상기하며 미색 노랑에 풀초록색을 입혔다. 양기로 충만한 6월의
자연을 기억하는 방법이다.

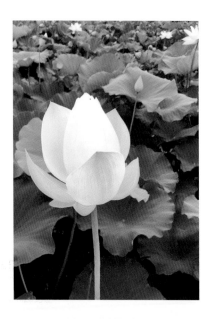

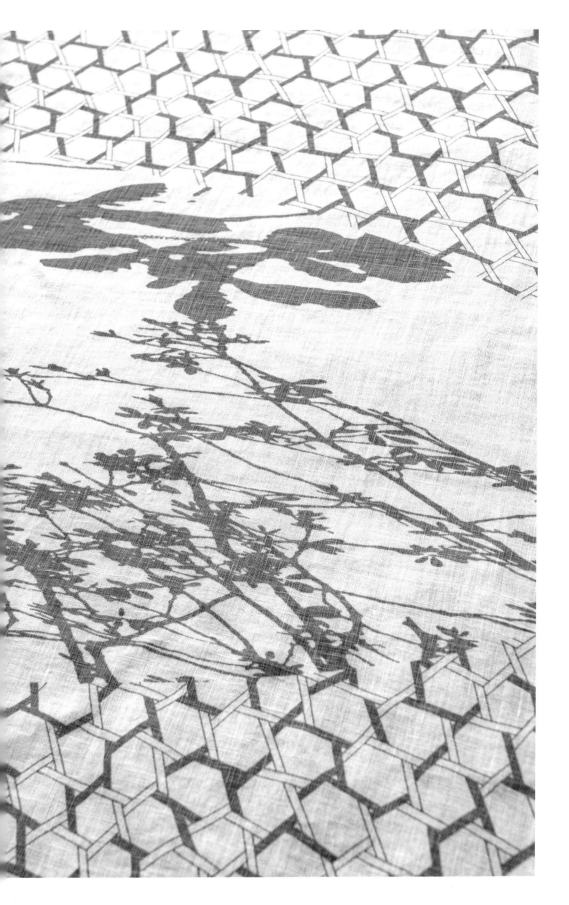

夏至

'따뜻한 기하학'은 건축 투시도나 중첩된 공간을 자연스러운
시선으로 보고, 그 시야각 안의 프레임을 잘라내거나 변형해 다양한
느낌의 조형을 나타내는 작업이다. 사물을 기계적으로 복제하기보다
사물에 상응하는 선, 질감, 비율, 색, 반투명의 물성, 그리고 빛을
통해 눈과 마음을 연다. 그리고 새로운 시공간을 표현할 수 있도록
생기 넘치는 기하학적 형태를 만들어낸다. 이 무늬는 발효 쪽염을
수차례 반복한 뒤, 하늘 별자리 지도의 기하학 문양을 발염 기법으로
작업했다.

낭화

정선의 작품 중 〈고사관폭高士觀瀑〉이란 제목의 수묵화가
있다. 그림 속 심산유곡의 소나무 아래 자리 잡고 앉은 선비가
쏟아지는 폭포수를 바라본다. 마치 폭포에서 떨어지는 물소리가
들리는 것처럼 굵은 붓질로 대담하고 자유롭게 표현한
진경산수화眞景山水畵다. 이 작품을 본 어떤 시인은 폭포의
물거품이 마치 떨어지는 꽃 같다며 '낭화浪花'라고 표현했다.
여기에 영감을 받아 푸른 새틴 실크를 발염해 패턴의 소스를
만든 후 디지털 기법으로 완성했다.

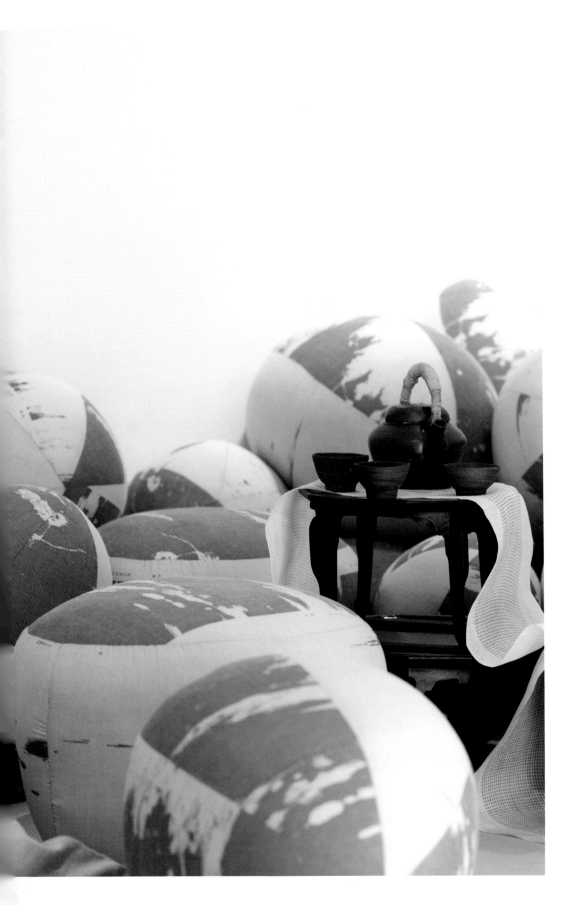

주한 영국 대사였던 마틴 우덴Martin Uden은 주재하는 동안
외국인이 지난 몇백 년간 한국을 방문하고 저술한 여행기를
수집했다. 여기에는 1800-1900년대 한국 역사와 생활의 기록이
고스란히 들어 있다. 영국의 모노크롬 페인팅 작가 사이먼 몰리는
이 책들의 표지로 만든 작품을 2010년 한국의 갤러리아트링크에서
전시했다. 이 무늬는 그 작품에서 영감을 얻어 원래 대상이 된
책 표지가 가진 상징성과 디자인적 요소를 차용한 것이다.
세부적인 사항을 생략하고, 단순하게 표면만을 남겨 그 시간과
이야기들을 손때 묻은 질감과 색채로 표현했다.

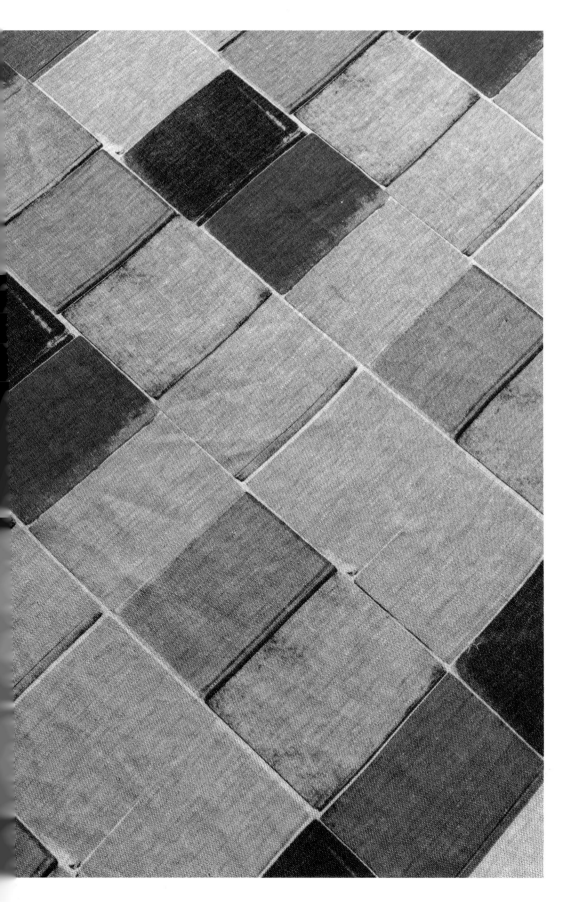

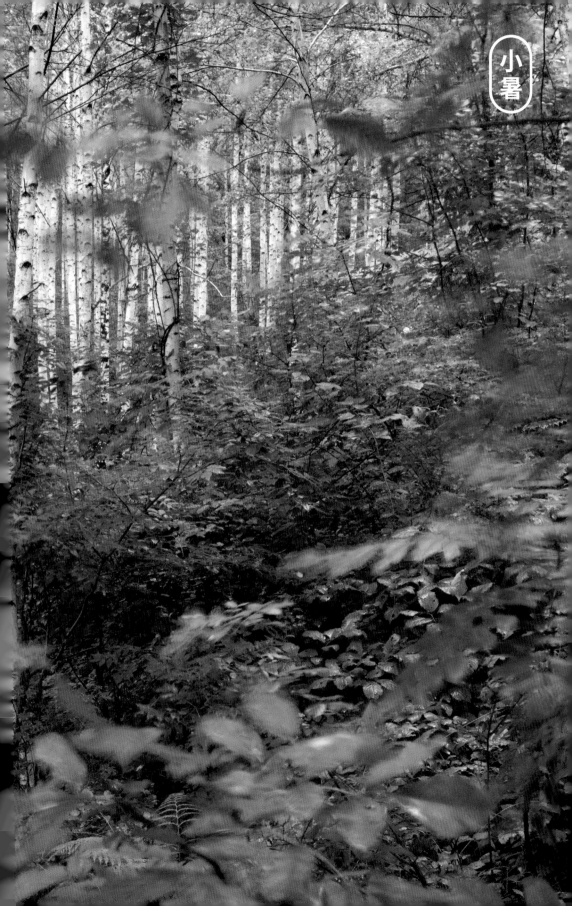
小暑

예로부터 보편적인 규방 문화 중 하나는 목침의 베개 섶을 수놓아
정성스럽게 만들어 쓰는 것이다. 주로 수복강녕, 만수무강, 득남 등의
상징적인 문자와 금실 좋은 부부를 뜻하는 화조도를 수놓았다.
여러 길상의 의미를 베갯잇에서 찾아볼 수 있으니, 그 기운을 모아
하나의 패턴을 디자인했다.

꽃신 초록

꽃신은 조선 시대 사대부가의 젊은 부녀자들이 주로 신던 것이다.
가죽으로 만든 틀에 융이나 삼베를 대고 곱게 기워 그 위에
청홍색의 무늬 있는 비단을 붙인 다음, 보색이 되는 색실로 온갖
꽃과 나비를 수놓아 예쁘게 장식했다. 처음 꽃신을 무늬로 만들었을
때는 경사스러운 날에 우선 떠오르는 홍화의 홍색을 바탕에 두었고
그렇게 만든 무늬는 20년 넘게 사랑받아왔다. 그런 만큼 꽃신 무늬를
초록 바탕에 올릴 때는 많이 고민했다. 자연을 상징하는 초록이라고
하면 흔히 먼저 떠오르는 색이 있겠지만, 천연 염색을 하는 내 경우
쪽과 괴화의 혼염을 통해 나오는 아름다운 풀색을 먼저 연상한다.
현대에도 초록이 주는 기억의 온도는 누구나 비슷한 듯하다.
다채로운 색조의 꽃신을 세련된 60수 새틴 면에 올리니 싱싱하고
활기가 넘친다.

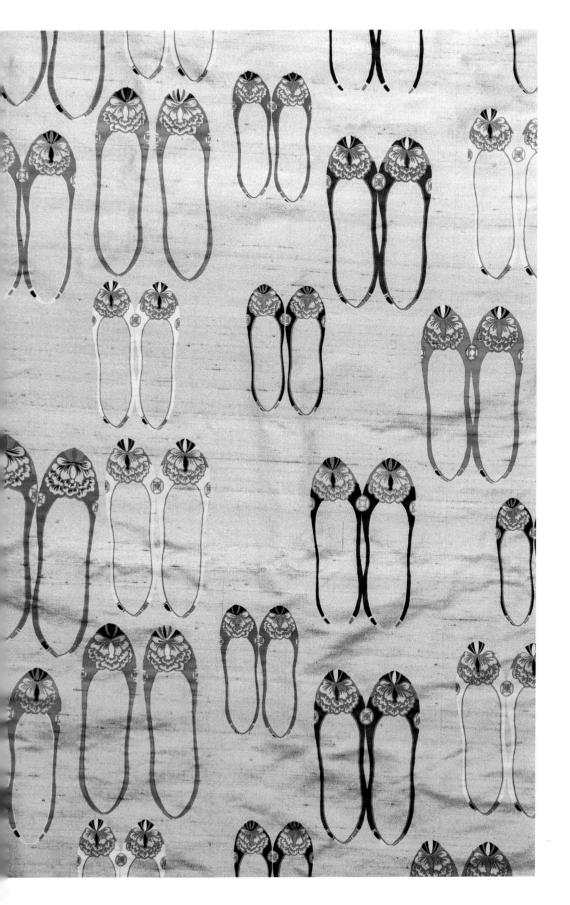

자수 화훼도

조선 시대 자수는 궁중 자수인 궁수宮繡와 민간 자수인 민수民繡로
나뉘어 발전했다. 이 중 궁수는 색연필로 그림을 그리듯 온갖
색실로 수놓은, 또한 길상의 의미를 가진 화훼도 자수 병풍을
장식으로 설치하고 즐겼다. 그림과는 다른 재료에서 오는 정교한
감성이 오감을 자극하고, 그 찬란한 빛깔과 질감은 절로 부귀영화와
수복강녕을 방 안에 그득하게 했을 것이다. 이 무늬의 원화는
2013년 국립고궁박물관에서 열린 전시 〈아름다운 궁중 자수〉에서
아카이빙했다. 쪽염을 들인 푸른 비단에 여러 종류의 꽃과 새, 곤충
등을 수놓은 것이었다. 원화와 달리 백옥 같은 목자에 여러 색실을
쓴 침구를 디자인해보았다. 각 폭에 국화, 함박꽃, 장미 등의 꽃과
무화과나 석류 같은 열매, 그리고 나비를 평수 및 자련수 기법으로
화려하게 수놓았다.

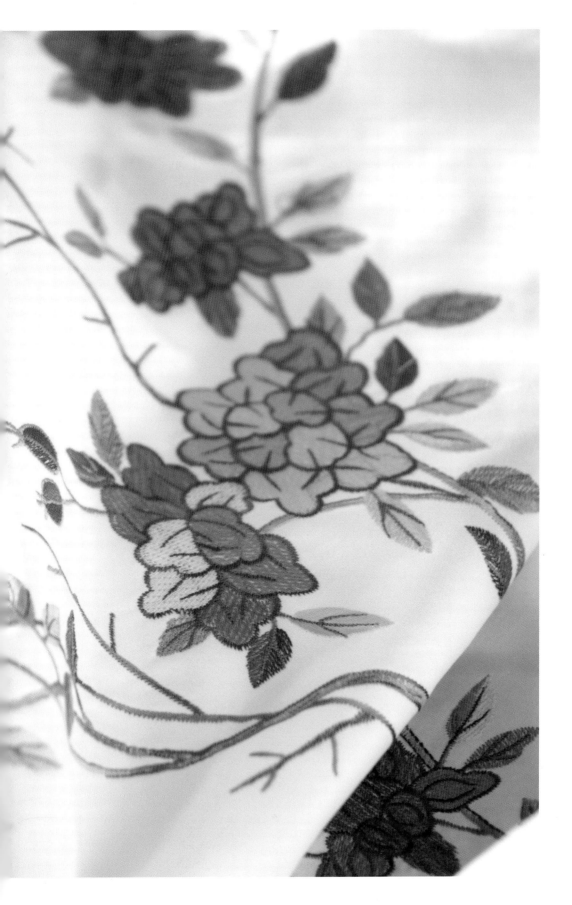

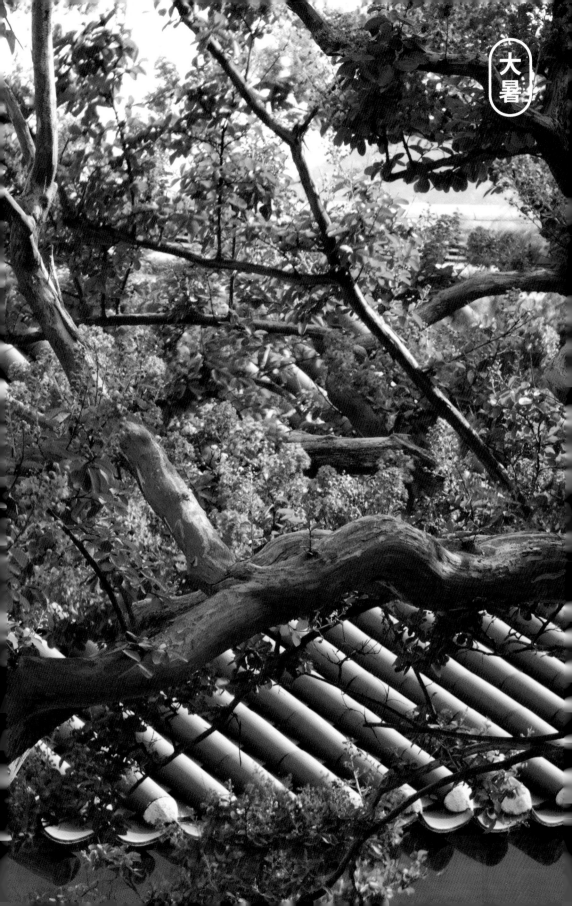

大暑

금강산은 많은 화상이 각각 다른 솜씨로 그린 산수화 최고의 화제다.
특히 국보로 지정된 정선의 〈금강전도金剛全圖〉는 비단 바탕에
금강산 일만 이천 봉을 기세 있게 그려낸 그림이다. 위에서 아래로
내려다보는 부감법을 적용하고, 원형 구도로 압축해 내금강의
전경을 표현했다. 정선은 중국 화법에 지배받던 일반적인 조형
원리를 넘어, 풍경을 실제로 보고 그만의 진경 화풍으로 산수화를
그렸다. 이 무늬는 금강산 붉은 노을(68쪽)과 마찬가지로 〈신묘년
풍악도첩〉의 〈불정대도〉를 차용해 만든 무늬지만 배경의 색을
달리해 시리도록 푸른빛으로 안개 짙은 새벽녘, 깊은 암산의 설경을
나타냈다.

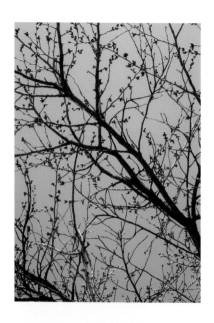

골무

골무는 바느질이 기본 일과인 조선 여인의 손때 묻은 필수품이다.
예전에는 평생 쓸 골무를 결혼할 때 혼수로 만들어 갔다고 한다.
형태를 유지할 수 있도록 종이를 여러 겹 단단히 겹치고, 그 위를
보색의 비단으로 장식하거나 화려한 자수를 새겼다. 꽃과 나비
문양, 또는 길상을 의미하는 것들로 한 땀 한 땀 정성스레 수놓았다.
작은 소품이라도 늘 곁에 두고 쓰는 것이니 실용적이면서 아름답게
만들고, 더불어 우리 생활에 좋은 기운을 곁에 두는 지혜를 발휘한
것이다. 이런 상징을 담은 생활 도구의 세심한 디테일은 더 이상
디자인이 필요 없어 그대로 나열하니 그 자체가 무늬가 되었다.

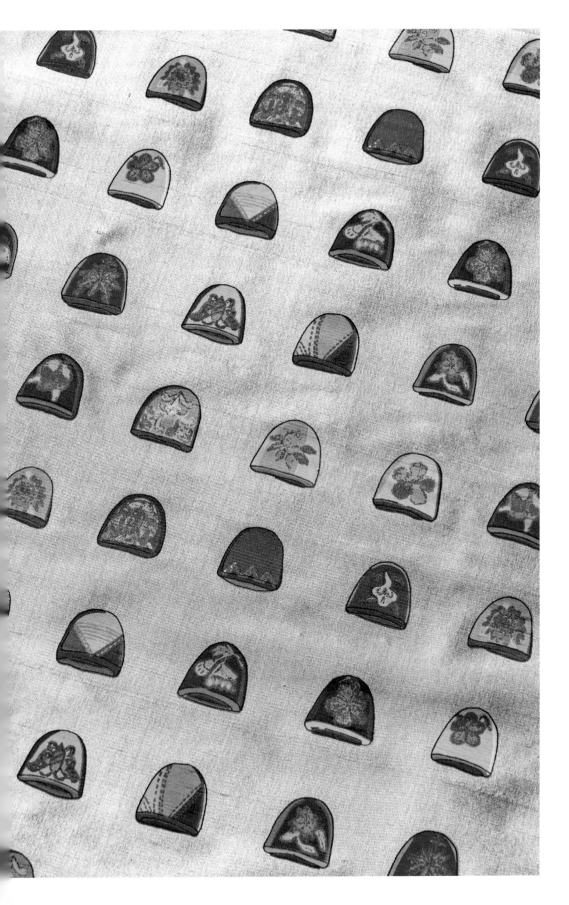

무늬를 만들 때 내게 가장 중요한 건 단지 예쁜 걸 넘어서 무늬에 담긴 상징성을 표현하는 것이다. 20-30년 전만 해도 한국은 우리 정체성과 역사를 아끼며 자랑스레 드러내기보다, 숨기고 값지지 못한 것으로 폄하했다. 그런 시절에 윤석남 작가의 나무 조각 설치 작업을 만나고 깊이 감동했다. 신발 모양으로 조각한 통나무에 꽃신 모양을 그린 작품이었는데, 발을 넣을 수 있는 홈이 없었다. "사실 과거 대부분의 여자들은 꽃신을 신지 못했다. 꽃신은 바라만 보아야 하는 환상이고, 희구하기만 해야 하는 대상이었다. … 신어보지 못한 것의 고귀함, 화려함을 말하고 싶었다."[1] 규방 문화의 상징성과 함께 작가의 정신이 녹아나 우리 정서의 자의식을 일깨우는 시간이었다. 우리 문화의 의미를 전하는 뜻그림으로 무늬를 제작했다. 다홍빛 붉은 바탕과 오방색은 혼례나 경사스러운 대소사에 쓰인 대표적인 조합이므로, 변형 없이 그대로 사용했다.

1 김현주 외, 「애타는 토템들의 힘찬 눈물: 김혜순(대담)」, 『핑크 룸 푸른 얼굴-윤석남의 미술 세계』, 현실문화, 2008.

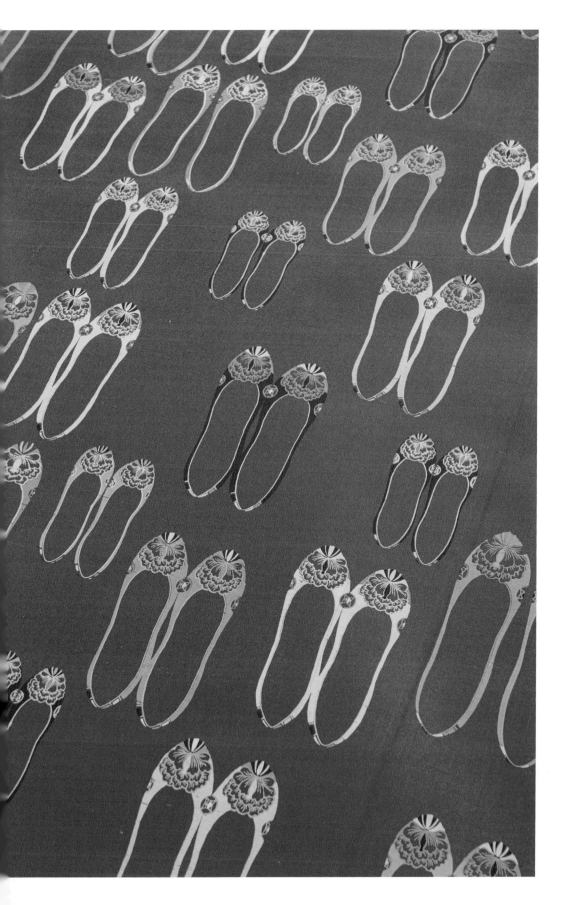

가을

立秋

입추
8월 7일경

입추라고 해도 아직 여름의 기세는 여전하다. 긴 장마 끝에 밭은 잡초로 무성해졌다. 이제부터는 풍작을 위해 가물기만 바라며 논의 물을 빼기 시작한다. 습기 가득한 대지는 왕성했던 생장을 서서히 멈추고 성숙의 시기를 맞이한다. 숲속의 양기가 땅으로 녹아들어 짙푸른 나뭇잎은 처연한 아침 햇살에 하늘로 날아오른다. 김장을 준비하며 무와 배추 모종을 심고, 다음 해 농사를 위한 씨받이를 한다. 무리 지어 전깃줄에 모여 앉은 제비는 벌써 강남 갈 채비를 한다.

處暑

처서
8월 23일경

모기도 입이 비뚤어진다는 처서. 더위가 그치고 열매가 숙성하지만 아직도 몸은 여름에 머물러 있으니, 산만한 기운을 정리하고 다가오는 쓸쓸한 계절을 맞이해야 한다. 아침저녁으로 바람이 시원하며 칠석, 백중, 추석까지 명절이 이어진다. 무엇을 어떻게 추진하며 살아왔는지 돌아보고 풍요로운 결실을 보도록 준비한다. 아낙들은 무와 배추 모종을 옮기고, 자고 나면 늘어나는 채소밭의 호박, 가지, 오이를 나누느라 부산하다. 길가에 설익은 밤송이가 떨어진다. 논의 벼에 쌀알이 열리는 게 보인다.

白露

백로
9월 7일경

산천에 바람이 부니 청량한 샘물 같은 하늘에 구름이 흘러간다. 차가운 공기를 가르는 풀벌레 소리가 아름답다. 나뭇잎은 생기를 잃어가고 풀들은 이미 종족을 보존하고자 씨앗을 맺었다. 만물이 성장을 멈추고 조용히 대지 위로 맺히는 이슬을 흠뻑 머금으면 오곡백과에 제맛이 깊이 든다. 따가운 가을 햇볕을 맞아 곡식이 익어가는 동안 집마다 야채를 말리며 겨우살이 준비로 분주하다. 마을 사람들은 주렁주렁 열린 호박, 가지, 고추 등 가을 열매와 함께 정을 나눈다.

추분
9월 22일경

춘분처럼 밤과 낮이 같아지는 날이다. 노을 질 무렵 땅거미가 내리고 문득 낮이 짧아진 걸 확연히 느낀다. 길에 돗자리를 펴고 떡갈나무와 상수리나무가 떨군 도토리를 말려 묵 가루로 만든다. 밤과 대추도 익어 들로 산으로 다니는 곳마다 들국화가 흐드러지게 피어났다. 달이 차오르는 밤에는 저마다 모여 동네 어귀로 달맞이를 나간다. 청명한 날에 비는 더 이상 반갑지 않다. 논에는 벼가 익어 수확이 시작되면 수리조합마다 탈곡기 소리가 요란하다. 볏짚은 대지로 돌아가 땅속 미생물의 겨울 이불이, 또한 온갖 발효 음식의 겨울옷이 되어주어 순환을 이어간다.

한로
10월 8일경

풀벌레 소리 잠잠하며 국화꽃이 만발하고, 먹거리가 익어가는 논밭에 가을걷이와 씨앗 갈무리가 바빠진다. 높다란 밤하늘 위로 기러기가 돌아왔노라며 떼 지어 반가운 인사를 한다. 그러나 반복되는 이런 절기의 현상들이 더 이상 당연하지만은 않다. 건설 바람이 불어 산천이 훼손되어 간다. 논에 흙을 붓고 천을 파헤치면 새들은 다시는 그곳으로 돌아오지 못한다. 벌과 나비가 사라지고 종자는 마른다. 우리는 과도한 욕심으로 삶의 터전을 잃어가는 것이다. 그저 누리기만 해서는 안 되겠다. 사람과 자연이 조화롭게 공존하기를 바라는 만큼 걱정도 커지는 절기다.

상강
10월 23일경

단풍이 절정이다. 겨울로 접어드는 길목에 서리가 내린다. 초목은 생장을 멈추지만 감나무에는 남은 감이 풍선처럼 매달려 있고, 떨어지는 낙엽 사이로 겨울의 씨앗을 맺은 붉은 열매들이 보인다. 처서에 모종을 옮긴 무가 흙 위로 모습을 드러내고 배추는 속이 차올라 밭이 그득해진다. 붉은 고추와 생강은 수확해서 김장을 준비한다. 우울해지기 쉬운 계절이지만 다가올 겨울을 대비해야 한다. 올해의 결실을 알차게 갈무리하며 기운을 낸다.

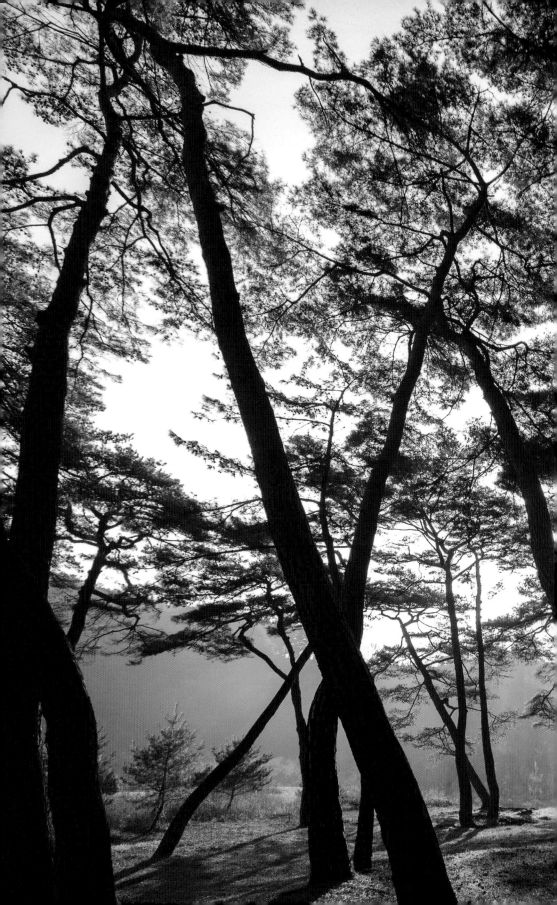

立秋

책가도 오래된 금

민화적 요소가 있는 19세기 후반의 책가도 그림을 접했다. 그동안
보아온 수많은 여타 책가도처럼 무수한 물상을 쏟아내는 것도
아닌데 어딘가 익숙한 느낌을 주었다. 정갈하게 그린 서가의
책 사이로 단아하게 피어난 빨간 모란꽃, 그리고 책갑에 새겨진
검박한 귀갑무늬가 검소하지만 누추하지 않고 화려하지만
사치스럽지 않은儉而不陋華而不侈, 분야를 불문하고 시대를 아울렀던
우리 미학을 잘 보여준다. 옛것에서 오래된 미래를 바라볼 수 있었다.

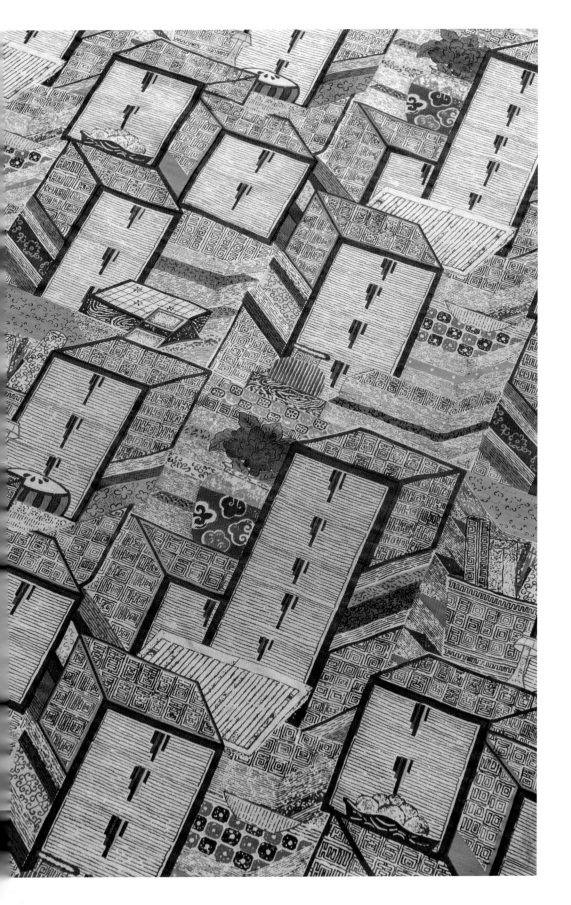

꽃 중의 꽃, 꽃의 여왕이 모란이다. 예로부터 '부귀와 영화'를
상징하는 부귀화라고 했다. 궁에서는 물론 일반에서도 혼례용
원삼이나 활옷에, 또 경사스러운 일에 축하의 의미로 모란이 쓰였다.
둥글둥글 뻗어나가는 조형, 그 안에 표현된 씨방이나 꽃잎 등은
단순한 외형적 묘사를 넘어 무한한 기운, 영원한 생명의 생성을
상징한다. 근대 한국 가정집에서는 행복한 집을 기원하는 횃댓보에
모란 자수를 흔히 사용했다. 이 무늬는 픽셀화된 조형인 십자수를
따뜻한 갈색 자카르 위에 올려 디자인한 것으로, 우리 전통적인
화조도가 서양 방식 자수인 십자수와 만나 자연스럽게 현대화된
작업이라고 할 수 있다.

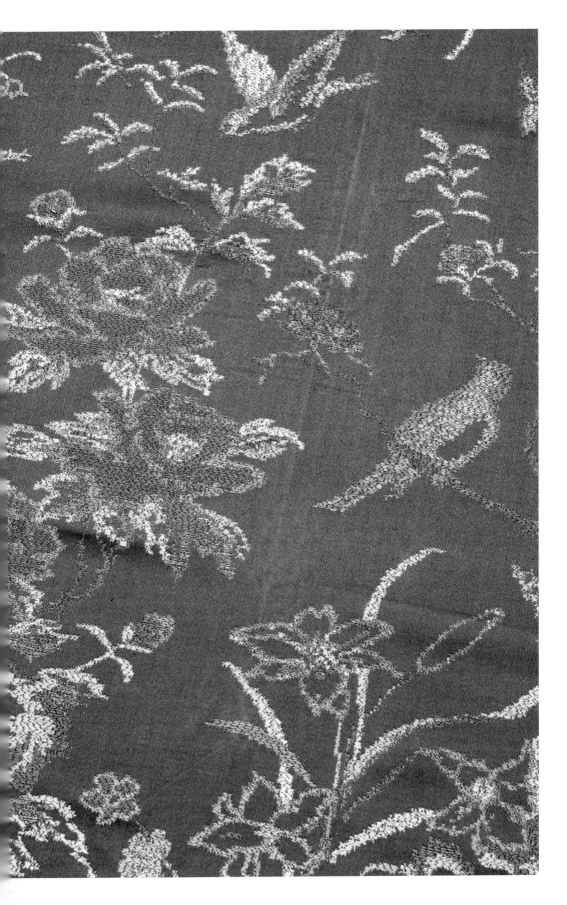

소슬모란 물듦 노랑

소슬은 '솟을'을 발음대로 쓴 것으로 '돋아난' '도드라진'의 의미도
있다. 이 무늬는 모란이 솟을 듯이 도드라진 한국 사찰의 문살무늬를
보고 디자인한 것이다. 꽃을 새긴 문살은 소슬꽃문, 소슬민꽃문,
소슬모란꽃문 등 형태에 따라 다양한 이름으로 불리며, 이 무늬 또한
전라남도 영광군의 불갑사 대웅전에서 만난 어칸 소슬모란꽃문을
보고 영감받아 작업했다. 모란 형태 위에 그러데이션 기법으로
물들인 듯한 효과를 주고, 한지에 디지털 프린트했다. 디지털을
활용해 수작업의 천연 염색 컬러나 기법을 흉내 내면 수작업 고유의
멋을 살리면서 대량 생산의 편리함도 취할 수 있다.

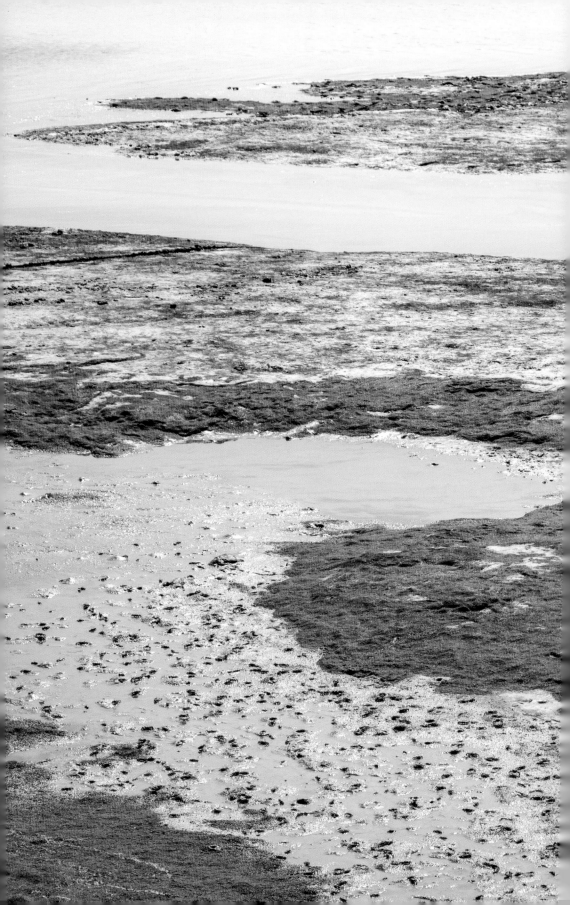

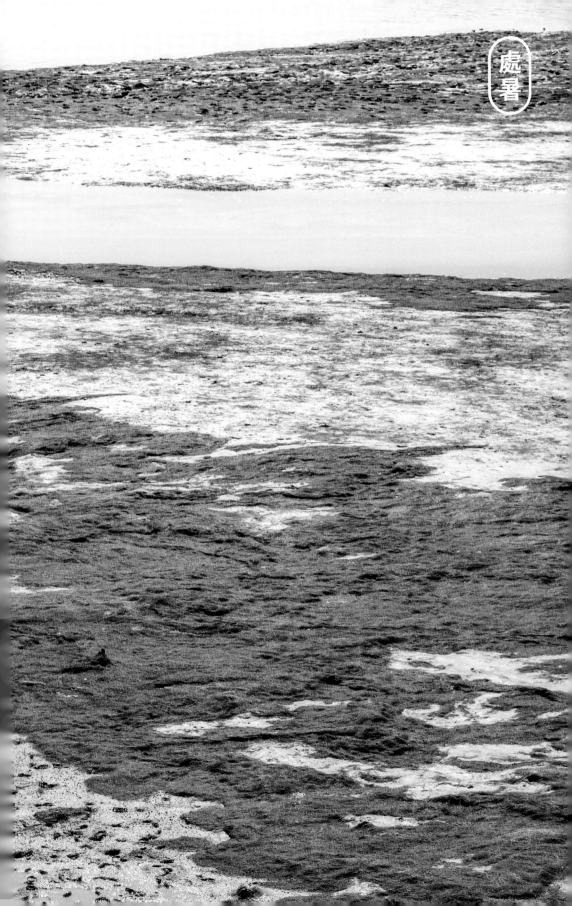
處暑

이끼 쑥색

우리나라의 산 대부분은 화강암으로 이루어져, 여름과 가을로
접어들면 이끼로 아름다운 수를 놓은 듯하다. 처음 지의류의
아름다움에 사로잡힌 것은 프랑스 중부 지방을 여행할 때다. 숲속
고인돌에 자연이 새겨놓은 무늬를 보고 발길을 떼지 못했다.
그 후 2015년경, 지리산 근처에 있는 전라남도 구례의 사성암에서
깎아지르는 절벽을 타고 올랐다. 바위의 이끼들이 마치 돌에
그려놓은 추상화와 같아, 비경과 함께 다시금 내 마음을 사로잡았다.
패턴은 형식 안에 있는 것이지만, 자연의 거칠고 변화무쌍한 형상을
우리 생활에 끌어들여 그 자유로움을 만끽하도록 해보고 있다.
차경 중에서도 촉각적 부류의 디자인이다.

강 물고기 카키

물고기는 알을 많이 낳기에 다산과 풍요를 상징하며, 무리 지어
다니므로 사랑과 자손의 번창을 의미한다. 또한 잘 때도 눈을 뜨고
있기에 혼돈과 산만 속에서 항상 눈을 뜨고 깨어 지켜준다는 의미로
돈궤 안쪽에 바르기도 했다. 업사이클을 위해 자투리를 손바느질해
만든 강 물고기의 사진을 찍고, 이를 포토샵으로 작업한 다음
한 마리씩 화면 위에 올렸다. 어락도魚樂圖에서처럼 자유롭고
평화롭게 노니는 물고기들과 우리가 다시 이들을 보며 즐기는
'어락'을 표현했다. 여기에 정선의 그림 〈통천문암도通川門岩圖〉에
있는 구름을 다시 드로잉해 디지털 작업한 무늬인 구름 보기를
배경으로 깔았다. 디지털과 아날로그 기법을 거듭 혼용해 만들어낸
대표적인 무늬다.

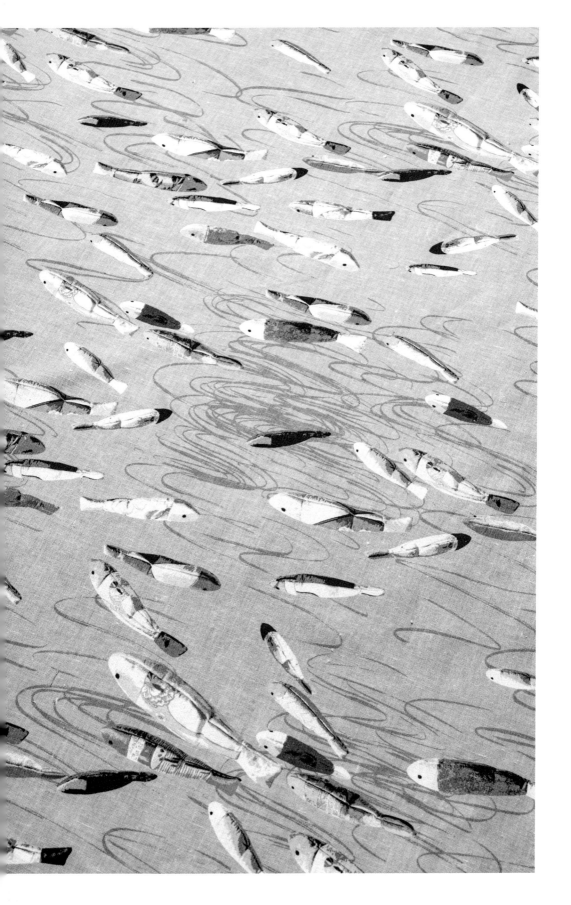

모란호접도 보라

우리 민중이 흥겹게 즐겨온 민화의 대표적인 발원은 온갖 꽃이
만발하고 나비와 새가 모여들어 노니는 풍경이다. 여인들은 자기
심상을 표현하기 위해 바늘로 그려낸 민화, 즉 자수로 우주 만물을
품은 풍요로운 마음을 은유했다. 그 싱그러운 조형은 우리 생활에
생명을 불어넣고 자연에 다가가는 진솔한 마음을 보여준다. 괴석에
피어난 모란은 새벽부터 늦은 밤까지 노동의 연속인 여인들의
인고의 삶을 상징하는 듯하다. 자기가 염원하는 평화로운 세상을
표현한 그들만의 순수한 조형 언어에 주관이 강한 색인 보라색의
세련미를 더해 한층 현대적인 디자인으로 완성했다.

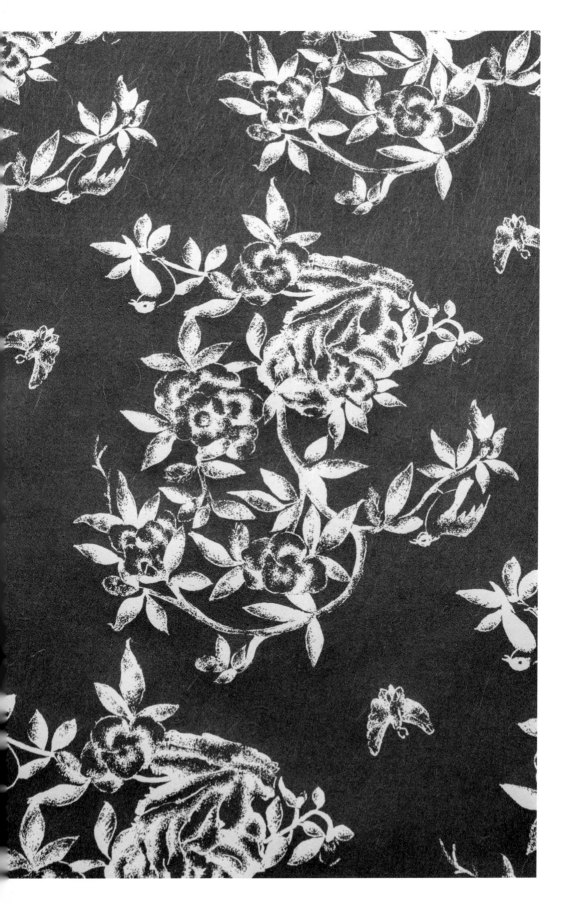

白露

장미정원 연두

여러 무늬를 조합하는 조각잇기 작업은 공간감을 주기도 하고,
각 무늬의 서로 다른 상징적 의미가 새로운 의미를 만들어내기도
한다. 소슬모란의 울타리를 장미 넝쿨이 타고 올라 마치 함께
어울리는 듯이 배열하고 기쁠 희 자의 가장자리를 가로세로로
자유롭게 장식했다. 해가 지듯 가는 계절을 아쉬워하며, 다시
솟아오르는 잎사귀들이 가을 아침 청명히 갠 하늘의 서늘한
햇빛 아래 밝게 초록빛을 반사한다.

석류 가을밤

열매 속에 씨앗이 빼곡히 든 석류는 예로부터 다산을 상징했다.
나무에 달린 열매에서는 당장이라도 투명하게 반짝이는 씨앗이 터져
나올 듯하다. 그 모양 그대로를 무늬로 만들었다. 배경의 석류나무는
그늘지게 표현하고, 열매와 잎을 찬란하게 드러내 대조가 되도록
했다. 소원을 담고 밤하늘을 나는 풍등처럼, 어두운 산속에서 길을
알려주는 호롱불처럼 직물 위에서 상서롭게 떠다니는 석류가 우리의
눈과 마음을 붙잡는다.

소슬모란 살구색

모란은 끊임없이 번성하고자 하는 생명을 나타내는 듯이 열매
속에 씨앗이 가득하다. 이런 속성으로 규방 문화에서는 부귀영화를
의미하는 반면, 불교에서는 깨달음을 상징한다. 석가모니 부처님이
깨달음을 얻었을 때나 설법을 마친 후 삼매에 들었을 때 하늘에서
꽃비가 내렸다는 이야기가 경전을 통해 전해진다. 법당은 석가모니
부처님이 법을 설한 자리인 영산회상, 법당의 꽃살문은 영산회상에
내린 꽃비에 각각 비유된다. 꽃살문의 살대를 45도 기울인
다음 교차해 짠 빗살문에 모란꽃 모양을 조각해서 장식한 게
빗꽃살문이다. 여기에 수직 살대인 장살을 첨가한 솟을빗꽃살문의
형태를 소재로, 양감을 살려 사방 연속무늬를 그려냈다.

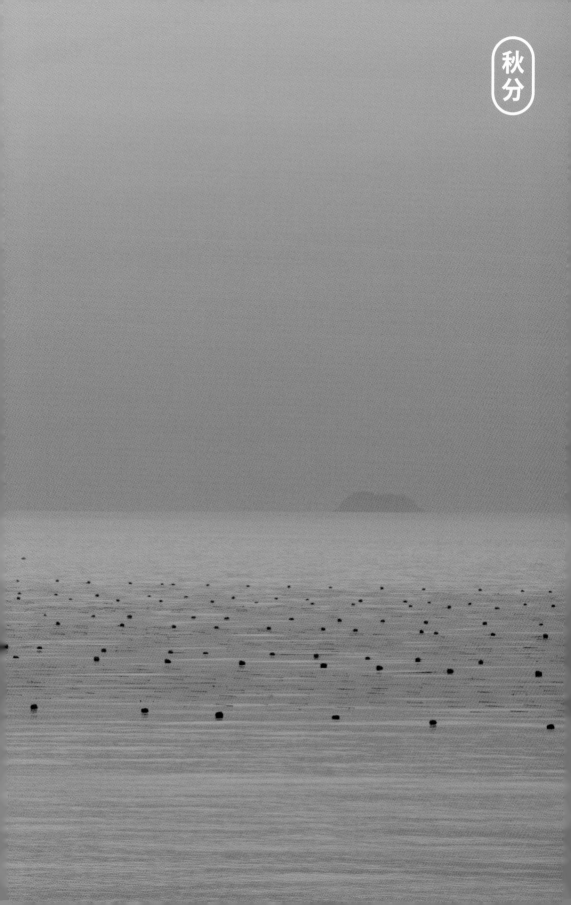

秋分

픽시 책가도 노을

자주 가는 구례 여행 중 땅거미 지는 늦은 오후, 지리산 자락에서
탁 트인 들녘으로 섬진강 물줄기처럼 흘러내리는 노을빛이 가히
장관이었다. 만물 생성의 근원이자 우주를 상징하는 책가도의
점들에 그 노을이 물들어 가도록 디지털로 트레이스해서 작업했다.
천연 염색 기법은 대부분 공예의 수작업으로 이뤄지지만,
아날로그와 디지털을 겸해서 현대 조형을 완성해가는 새로운
방식을 연구 중이다.

비색이 감도는 자개는 자연 소재 중에서도 신비한 미감을 나타내는
재료다. 자개 패를 일정한 크기로 절삭해 접합 유리를 제작하면서
그 조형에 매료되었다. 단순한 사방 연속무늬지만 결코 멈춰 있지
않았고, 규칙 속에 무한한 불규칙을 품고 있었다. 이를 바탕으로
100개의 색상판과 100가지 자개 조각보 패턴을 만들었다.

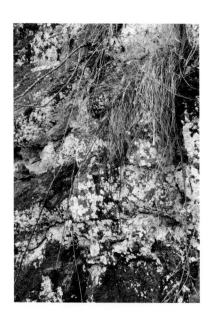

복주머니

전통 한복에는 주머니가 따로 없어서 소지품을 담을 주머니가
필요했다. 남녀노소 모두 주머니를 만들어 허리에 차거나 손에 들고
다녔고, 음력 설날에 새해맞이 선물로 쌀이나 팥 등의 곡식을 넣은
주머니를 일가친척 아이들에게 나누어 주기도 했다. 주머니는 복을
가져다준다고 믿어 다른 규방 소품과 마찬가지로 길상의 의미를
듬뿍 담은 소품이었다. 하나하나 정성 들여 만들어 각자 개성이
있고, 모아서 보면 서로 뽐내는 기세가 볼만하다. 부채(92쪽)나
골무(118쪽)처럼 그저 늘어놓고 그리기만 해도 무늬가 되었다.

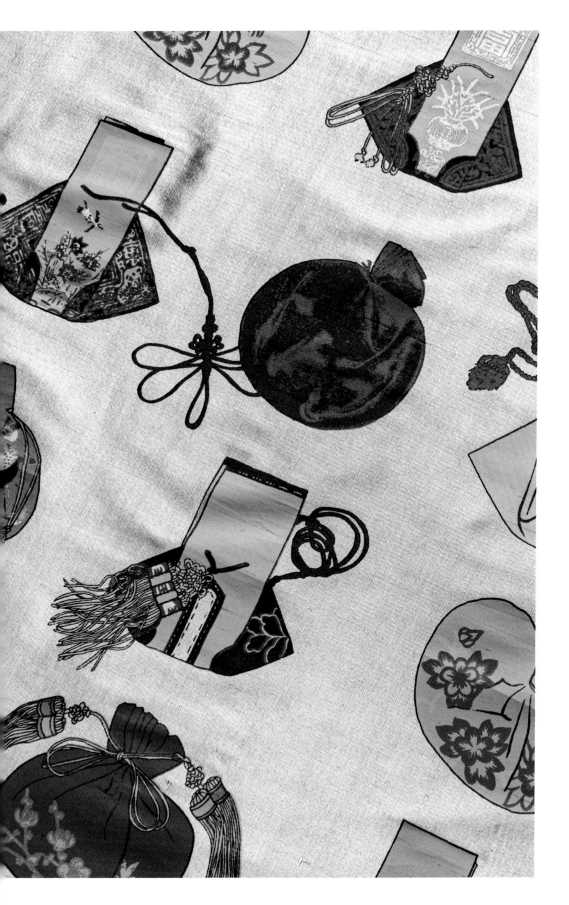

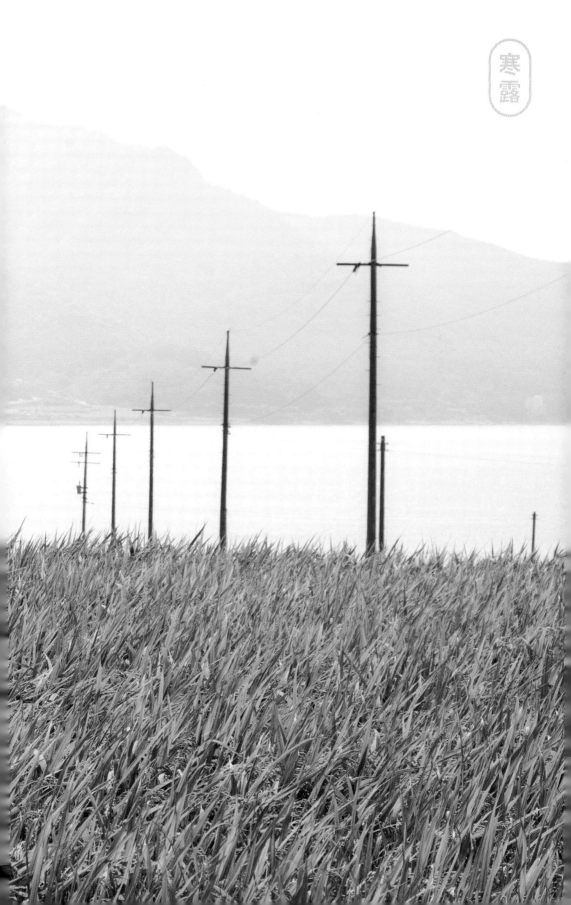

구름 기러기

추운 철원 가까이에 살면서, 가을에 날아와 봄이 오면 가는 기러기가
겨울나기를 함께하는 크나큰 벗이 된 지 오래다. 처음 짝짓기를
한 기러기 암수는 연을 맺은 상대가 죽어도 이후 다른 기러기와
짝짓기를 하지 않는 습성이 있다고 한다. 이런 생태가 알려져
한국의 전통 혼례상에는 목각 기러기 한 쌍이 항상 대두된다.
기러기가 구름을 가르고 들녘에 날아오르는 모습도, 장막을
거두는 듯한 소리도 장관이 아닐 수 없다. 이 무늬에 아름다운
겨울 풍경을 만들어내는 기러기의 형상을 그려 넣었다.

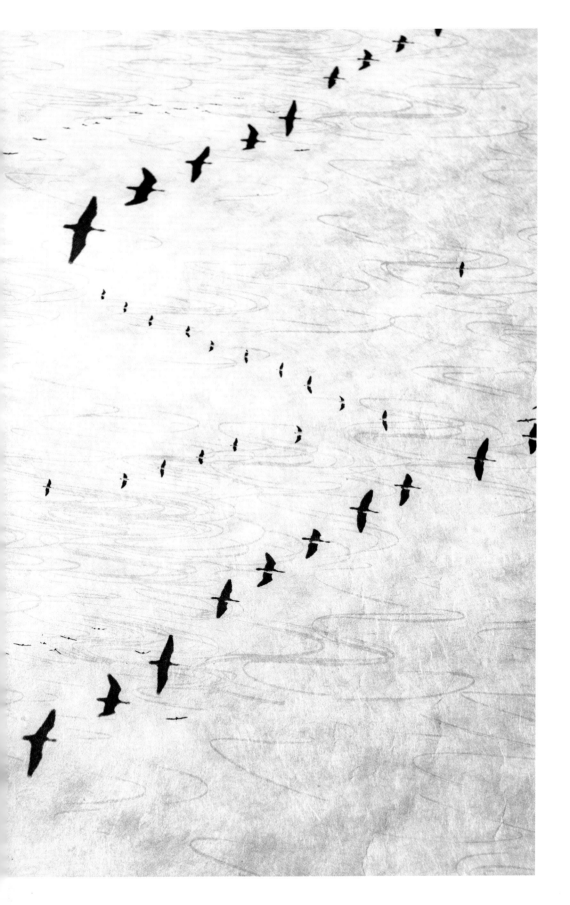

부채춤

2013년 서울시립 남서울미술관에서 전시 〈장응복의 부티크 호텔,
도원몽〉을 준비하던 시기, 온양민속박물관에서 귀한 백선도 8폭
병풍을 만났다. 조선 시대의 병풍으로 부채들이 위에서 떨어지는 듯,
물에 흘러가는 듯 배치되어 춤을 추는 듯했다. 화려하고 율동적이며
회화적인 원본을 그대로 차용하되, 담백한 부채의 선을 살리고 그
안의 각양각색 무늬를 수채화처럼 담백하게 정리해서 그려 넣었다.

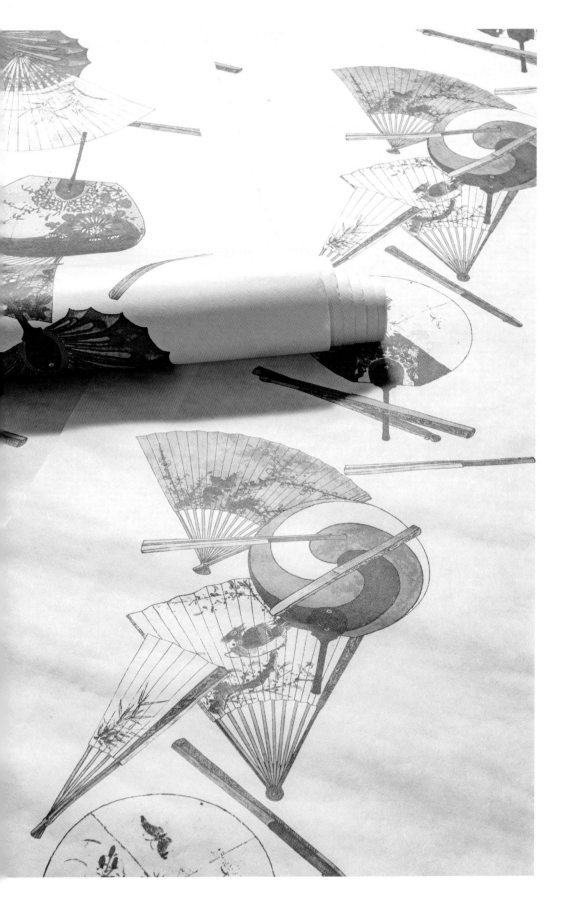

1960년대 이후 서양 문화가 들어오면서 흰 광목에 십자수
기법으로 수놓은 횃댓보, 방석, 쿠션, 앞치마, 손수건 등의 수예품이
유행했다. 근대 유물 중에서도 특히 십자수 수예품을 모으던 시절,
기쁠 희 자를 장식한 방석이 눈에 들어왔다. 거기서 영감을 받아
인도에서 생산하는 사리용 실크 원단 중 번아웃 기법을 쓴 자카르의
디자인을 적용했다. 마치 십자수를 놓은 듯 노방 실크 위로 잘라
무늬를 만드는 방식이 문자도의 매력을 한층 돋보이게 한다.

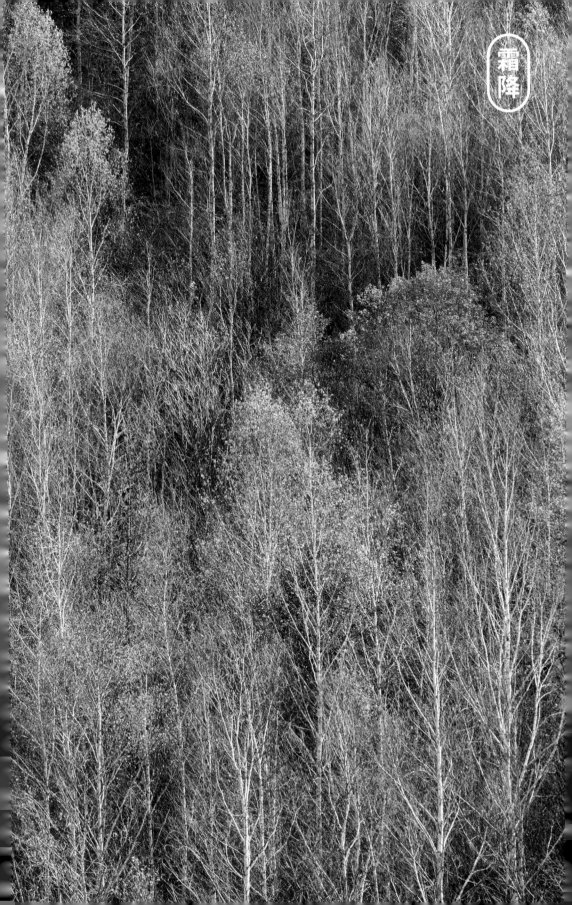

霜降

우리 선조들에게 가장 큰 삶의 지표는 수복강녕과 부귀영화였다.
부귀영화보다 앞서는 것이 수복강녕, 즉 오래 살고 복되며 건강하고
편안하게 일생을 사는 것이다. 궁극적으로는 불로장생을 지향하는
무병장수와 만수무강도 모두 같은 의미다. 십장생은 하나하나
다른 열 가지 사물이지만 불로장생이란 동일 주제로 묶여 있다.
여인들은 십장생 자수를 의복이나 목기, 규방 소품, 가구 및 병풍
등에 새겨 생활 속에 뜻그림으로 가까이했다. 또한 홍색은 길상과
벽사를 품은 색으로 여긴다. 다양한 홍색 자카르에 십장생을 수놓듯
디자인해 여러 의미를 담았다. 십장생의 형태는 십장생 분홍(58쪽)과
마찬가지로 자개 가게에서 모은 것으로, 이들을 다시 배치한 후
외곽선만 차용했다. 여기에 자카르 기법을 적용해 오색의 물결에
거북이 한 쌍, 육지에는 불로초를 입에 문 다정한 사슴 한 쌍을
생명의 씨앗을 심듯 수놓은 실크 자카르를 만들었다.

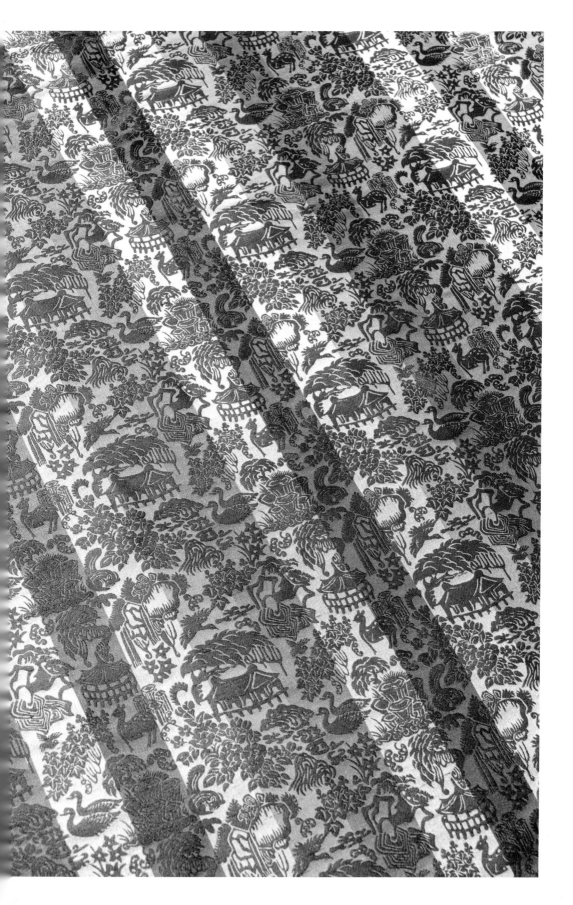

쌈지 누룩

곱게 물들인 비단이나 무명 사이로 한지 끈을 넣어 촘촘하게
온박음질하는 누비 기법은 꼼꼼하고 섬세하게 누벼 정밀하며
견고하다. 색실 누비는 조선 시대 규방을 중심으로 집안마다,
또 제작자나 사용자에 따라 개성 있는 문양과 다양한 기능이
추가되었다.[1] 현대까지 이어진 생활 속 공예는 사용하고 남은
자투리 천이나 종이 한 장까지도 모두 유용한 물건으로 만들어냈다.
추상무늬가 주를 이루니 더없이 장식적이며 세련되고, 현대적인
조형을 그대로 드러낸다. 색실로 한 땀 한 땀 수놓듯 바느질해
정제하지 않은 솔직한 선을 그리며 작업했다.

1 손태경 글, 이승무 사진, 『김윤선의
색실누비』(2판), 색실누비, 2022.

육각 조각보 분홍

조선의 여인들은 옷이나 이부자리 만드는 과정에서 나오는
자투리 천을 모아 놓았다가 이어 붙여 보자기를 만들었다. 이렇게
만든 조각보는 음식, 장신구, 의복, 책 등을 싸거나 운반하는 등
살림에 유용하게 쓰였고, 혼사나 특별한 행사에서도 중요한 역할을
담당했다. 이 무늬는 조각잇기 연작의 하나로, 십장생 중 하나인
거북이의 등갑에서 육각 형태를 따와 작업했다.

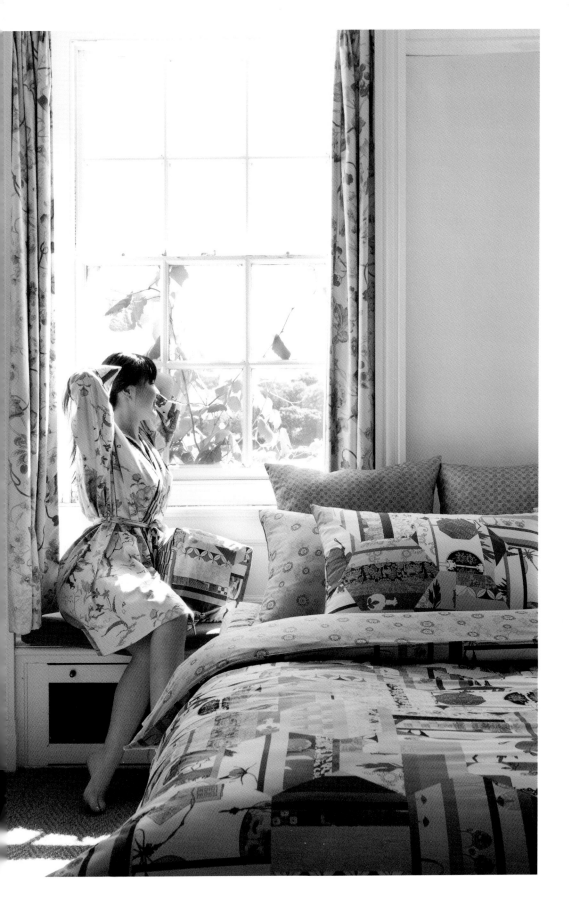

冬

겨울

立冬

입동

11월 7일경

小雪

소설

11월 22일경

大雪

대설

12월 7일경

겨울의 문턱에 들어서며 사뭇 날씨가 차가워지고 새벽녘 안개가 잦아진다. 운무 드리운 들녘에 못자리가 카펫처럼 무늬를 만들어냈다. 행진하듯 안개 속으로 높이 날아오른 기러기 무리가 소리 내어 계절을 알린다. 강과 바다가 만나는 하구 기슭은 저마다 날아드는 새 떼로 잔칫날처럼 소란하다. 추수를 마치고 노을 지면 마당에 마른 가지 지펴 훈기를 불러놓고 남은 씨앗 갈무리도 한다. 이웃들과 허허실실 모여 막걸리나 따듯한 호박죽이라도 나누며 한가해진 몸과 쓸쓸한 마음을 달랜다. 치계미雉鷄米라고 동네 어르신들을 모시고 대접하는 풍습도 남아 있다.

손돌바람이 불어 쌀쌀하다. 첫눈이 내리고 얼음이 살포시 언다. 천기는 상승하고 지기는 하강해 하늘과 땅이 서로 소통할 수 없으니, 천지 사이를 오가는 기운이 닫히고 막혀 겨울을 이룬다. 식물은 양분을 뿌리에 집중시키고 동물은 겨울잠을 자는 식으로 기운을 보존한다. 음기를 기르는 것은 응축된 씨앗을 만드는 일과 같다. 겨우내 먹을 발효 음식을 준비하며 갖가지 김치를 담근다.

얼음이 더욱 단단해지고 갈라진 대지 틈으로 눈이 내려 씨앗을 따뜻하게 감싼다. 진안에서 옹기를 굽는 이현배 선생의 말씀이 요즘은 길이 닦여 예전처럼 '갇히는 맛'이 없다고 하셨다. 비록 눈이 내리면 오도 가도 못하지만, 집 안에서 창밖의 설경을 바라보며 아늑하게 갇히는 맛이 있었다는 이야기다. 추운 이북이 고향인 아버지는 어린 시절 얼음이 둥둥 뜬 김치말이를 집에서 즐기셨다고 한다. 우리는 살얼음이 어석거리는 식혜를 간식으로 먹으며 어머니가 읽어주시는 동화 이야기를 들었다. 긴 겨울밤 아늑하게 갇히는 맛의 기억이다.

동지
12월 21일경

소한
1월 5일경

대한
1월 20일경

가장 밤이 긴 날이자 겨울이 따뜻해지는 출발점이다. 이 날부터 밤이 조금씩 짧아지고 그만큼 낮이 조금씩 길어진다. '동지책력冬至冊曆'은 1년 동안 일상생활에서 해도 좋은 일과 하면 좋지 않은 일이 적혀 있었다고 한다. 부녀자들이 시댁 식구에게 선물하는 새 신과 버선은 해가 길어지는 만큼 점점 길어지는 그림자를 밟으며 장수하기를 기원하는 의미였다. 또한 화수분 같은 풍요로움을 상징하며 재앙을 쫓는다는 무술적 믿음이 있었다. 동지팥죽의 주재료인 팥은 신장의 기능을 활성화해 기력을 보하는 효능이 있다.

소한에 얼어 죽는 사람은 있어도 대한에 얼어 죽는 사람은 없다고 했다. 논밭의 눈이 얼고 녹기를 반복하며 매서운 한기를 내뿜는다. 논두렁의 기러기가 떼 지어 먹이를 구하다가도 얼어붙은 들판 위로 날아오르는 순간은 참으로 경이롭다. 힘찬 날갯짓이 장엄한 소리를 내며 장막을 거두는 듯하다. 겨울밤이 더욱 길게 느껴지는 시기지만, 추워도 활기가 느껴지는 건 이 혹한을 조금만 버티면 봄이 오기 때문일 것이다.

마지막 스물네 번째 절기로 한 해 계획한 일들을 마무리하고 자기만의 리듬으로 다가오는 새해를 계획하는 시기다. 1년 중 제일 추운 날일 것 같은 이름이지만, 우리나라는 소한이 가장 춥고 대한은 오히려 푸근하다. 대한 후 5일에서 입춘 전 3일까지 약 일주일 사이를 신구간新舊間이라 해서, 이때는 이사나 집수리를 비롯한 집안 손질과 행사를 해도 큰 탈이 없다고 한다.

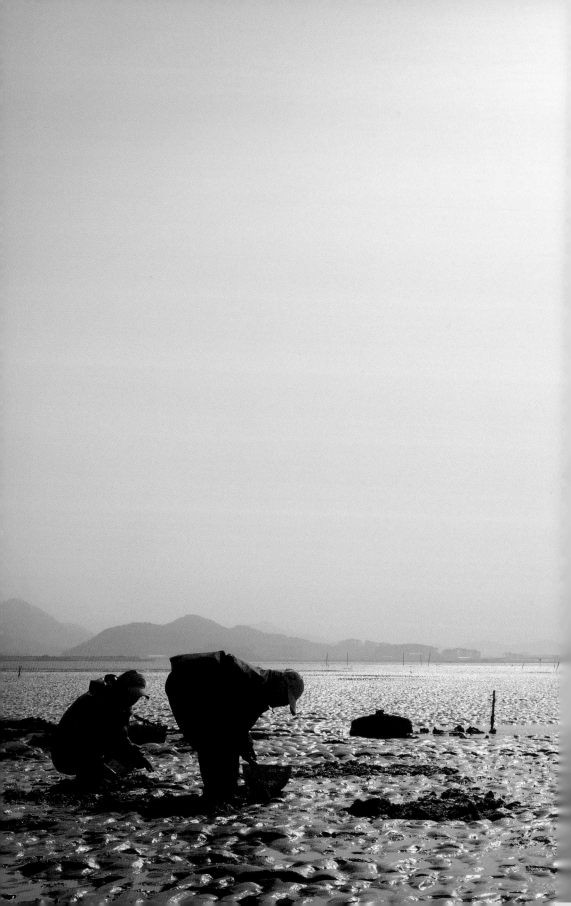

立冬

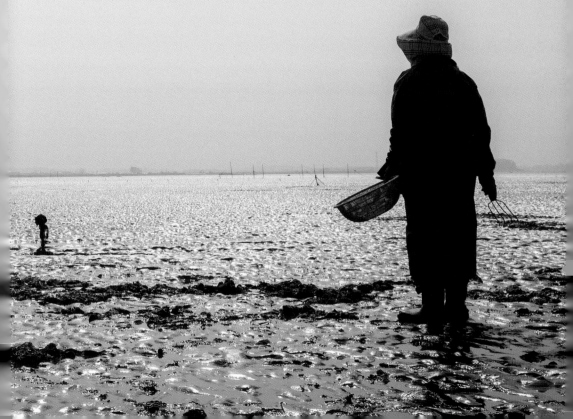

천체의 운행을 정확히 파악하는 것은 결국 우주 생성과 운행의
이치를 깨달아 이를 땅 위에서 실천하기 위함이다. 하늘과 땅이 서로
밀접하게 상응한다는 믿음을 바탕으로, 하늘의 별자리와 지상의
특정 지역을 각각 대응해 그곳에 사는 사람의 길흉을 판단하기도
한다. 이렇듯 자연의 변화와 섭리를 살펴 지혜롭게 살아가려는
그림이 천문도다. 아직 무지한 분야기에 그림으로나마 우주 만물의
기운이 운행하는 길을 볼 수 있는 별자리 지도를 곁에 두고 알아가는
중이다. 강원한의원 홍성민 원장이 수년간 AI로 검증하며 옮겨놓은
천상열차분야지도天象列次分野之圖를 차용해 무늬를 만들고, 인테리어
디자인 그룹인 스튜디오 라이터스와 협업해 공간을 위한 벽지를
디자인했다.

우주

해, 달, 별 들이 우주를 어떻게 도는지, 계절이 어떻게 바뀌는지
도형으로 나타낸 그림을 작업한 무늬다. 열두 가지 띠를 의미하는
십이지신은 황도 12궁에서 유래하는데, 1년간 별자리 사이를
움직이는 해가 지나가는 길을 뜻한다. 또한 인체는 소우주로 계절에
따라 우주 만물의 변화와 생성에 따라 변화하고 영향받는다. 우주
생성과 이치를 깨달아 이를 땅 위에서 실천하기 위해, 삶의 지도를
담은 뜻그림을 우리 환경에 가까이 두고 섭리에 따라 지혜롭게
살아가고자 했다.

백자선

순백색의 절제미가 돋보이는 조선백자는 소박하고 자유분방한
분청사기와 함께 조선 시대 도자기의 진수다. 백자의 종류는 크기나
형태에 따라 입호立壺, 원호圓壺, 대호大壺 등 다양하다. 입호는
수직으로 높으면서 어깨 부분이 널찍하고 몸체로 내려올수록
좁아지는 장신의 항아리다. 달처럼 둥근 항아리가 원호, 그중
커다란 것이 대호며 흔히 달항아리로 불린다. 형태는 다르지만 모두
오늘날의 예술가들에게 무한한 영감을 준다. 백자호와 달항아리의
형태를 단순한 선으로 그려 현대적인 이미지 언어로 표현했다.
백자의 선만을 썼기에 무늬 이름도 '백자선'이라 지었다.

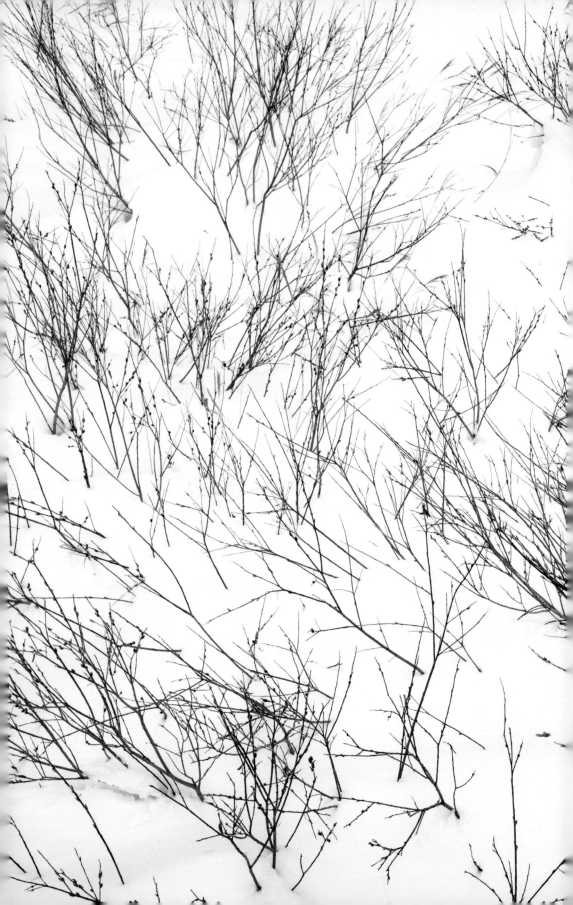

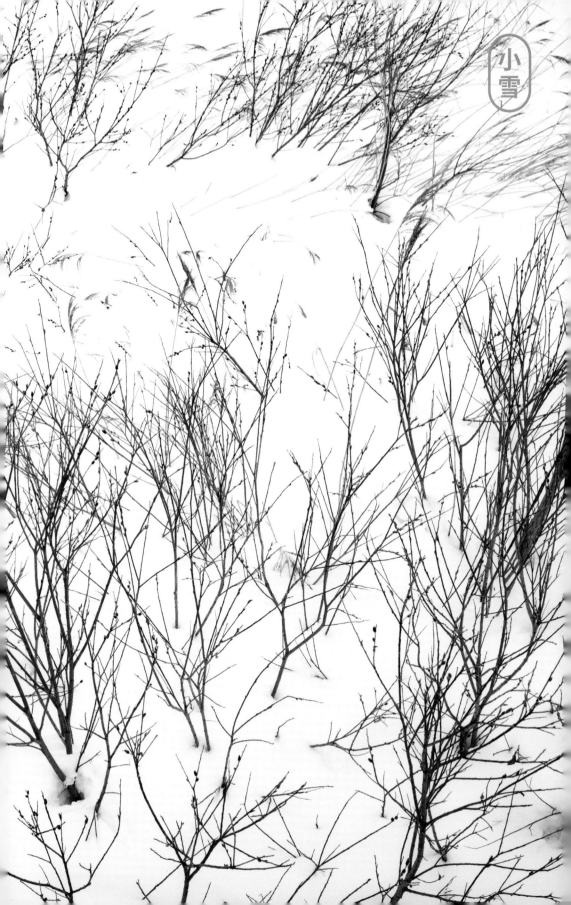

금강산 설산

〈신묘년 풍악도첩〉 중 〈금강내산총도〉는 그보다 후에 그린 국보
〈금강전도〉처럼 하늘에서 내려다본 부감법으로 나타냈으나, 후기
작품에서 보이는 과감한 필치보다 조심스럽고 세심한 필선을 띤다.
서릿발처럼 날카로운 봉우리들은 뾰족한 형태로 하얗게 표현해
정선 특유의 준법인 힘찬 수직준垂直皴으로 발전하기 직전의
형태를 보였다.[1] 금강산 연작은 국립중앙박물관에서 아카이브한
〈불정대도〉를 차용하고, 이후 최완수 선생의 책[2]에서 일부분을
발췌해 다시 그렸다. 정선 초기 작품의 섬세한 필치를 살리고,
이 무늬에서는 설산의 아스라함을 표현했다.

1 국립중앙박물관, 『우리 강산을 그리다:
 화가의 시선, 조선 시대 실경산수화』,
 국립중앙박물관, 2019.

2 최완수, 『겸재 정선』, 현암사, 2009.

백자호 모란디 묵란

백자 연작은 조선 시대 달항아리나 백자호에서 주로 외곽선을
따와 작업했으나, 이 무늬는 이탈리아 화가 조르조 모란디Giorgio
Morandi의 정물화를 보고 영감을 받아 양감이 드러나도록
디자인했다. 그 위에 청화백자의 아름다운 산수화, 화조도,
사군자도, 특히 강한 감동을 준 수묵의 난 등을 겹쳐 그려 넣었다.
오래된 백자 표면의 자국들도 시간의 흐름을 알 수 있도록 그대로
남겨뒀다. 두꺼운 한지에 디지털 프린트해 벽지나 병풍, 가구 등을
제작하거나 아트워크로 공간을 장식했다.

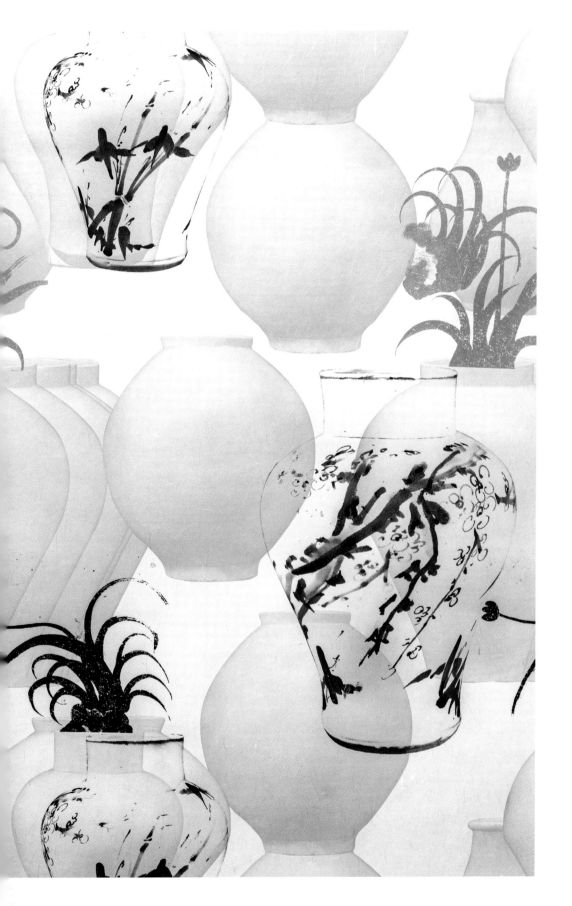

석류 겨울

디자인적으로 석류는 붉은색이 주인공이 되곤 한다. 깊은 가을
선연하게 익어가는 석류 열매는 가히 감성을 자극하기 마련이다.
하지만 이 무늬에서는 겨울 새벽녘 시리게 얼어붙은 푸른빛을
나타냈다. 열매는 석류 가을밤(146쪽)과 마찬가지로 선명히 드러내되
배경의 나무는 한층 은은하게 그리고, 동트기 전의 처연하고도 흐린
빛을 사용했다.

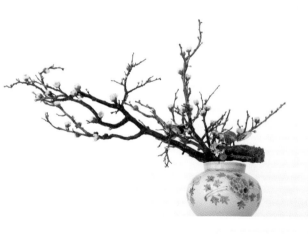

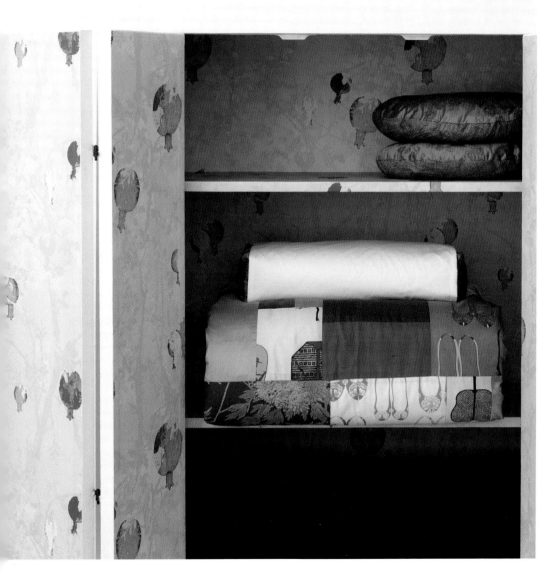

大雪

조선에 방문한 외교 사절들이 반듯하게 풀을 먹여 다듬은 백색의
모시 적삼과 두루마기를 보고 적잖이 감동했다고 한다. 예로부터
우리는 다양한 흰색을 생활 속에서 사용했다. 이 무늬를 작업하면서
그 여러 흰색을 보여주었다. 무늬 이름인 '지장'은 종이로 만든
장·농·함을 말한다. 주로 소나무로 틀을 만들고, 안팎으로 종이나
천을 바르거나 더러는 살이 드러나게 마감했다. 밖은 검박하게
한지와 소창을 바르되 안에는 비단에 산수화나 화조도를 그려 넣고
화려하게 채색해 장문을 열면 감상할 수 있도록 만들기도 했다.
안팎의 아름다움이 동시에 드러나면서 우리 미학과 어우러지도록
작업했다.

눈꽃 까망

겨울날 지는 해에 내뻗치는 그림자는 추위 속에서도 무한한 기를
내뿜는다. 울창하게 잎이 우거진 숲의 나무보다, 화려한 꽃이 만발한
나무보다, 순백의 눈밭에 흩어진 나뭇가지의 마른 선이 내게 감동을
준다. 야생의 자연을 형식과 반복에 가두는 것이 패턴이지만,
나는 그 형식 안에서 할 수 있는 한 자유로움을 부여한다. 그것은
그저 무한한 자유로움보다 매력 있다. 반복되는 형식의 즐거움,
그 형식에서 벗어난 기쁨 사이에서 느낄 수 있는 자연스러움을
표현하는 것이다. 어쩌면 이미 자연이 가진 비정형성, 단순하고
소박한 속성, 질박하고 거친 속성 등을 활용 및 실용이라는 목적에
맞춰 균형을 잡는 일이다. 그것은 사람과 자연, 사물과 사람 사이에
가까이 관계하면서 시각적인 촉감을 느끼게 하고, 친밀하면서도
유기적인 감성을 우리에게 불러일으킨다.

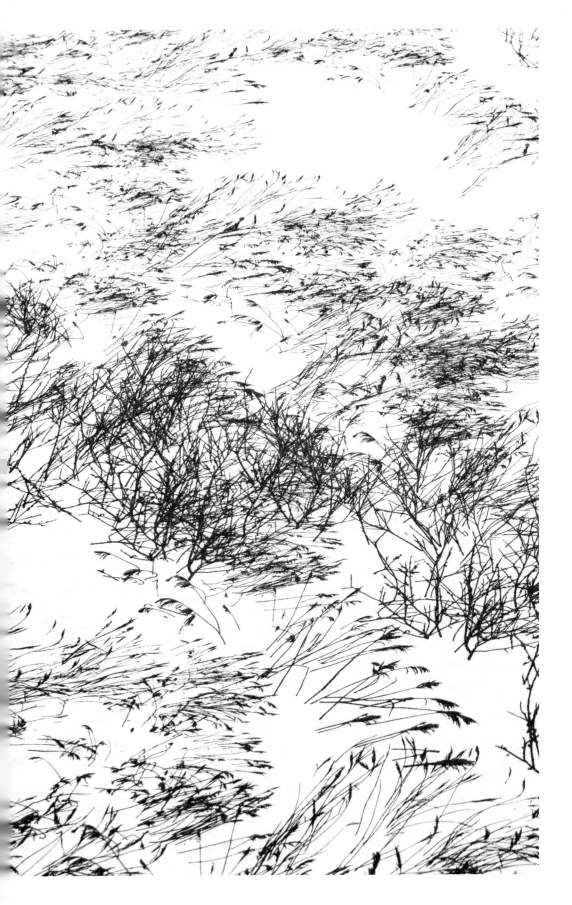

해와 달은 낮과 밤으로 나누어 언제나 세상을 비추고, 강산도
변함이 없다. 대나무는 부러질지언정 구부러지지 않고 소나무는
사철 푸르다. 거북과 학은 천년을 살고 사슴은 온순하며 고고하다.
불로초는 진시황도 탐내던 영약이다. 이런 십장생을 예로부터
일상에 다양하게 사용함으로써 늙지 않고 오래 살기를 기원했다.
전시 〈장응복의 부티크 호텔, 도원몽〉에서 객실 하나를 불로장생의
방으로 꾸미며 이 무늬로 만든 이불을 활용했다. 사이먼 몰리의
비디오 작품 〈문 팰리스Moon Palace〉를 벽에 비추고, 버드나무 아래
학이 노니는 새와 버드나무(34쪽) 무늬 방석을 함께 장식했다.

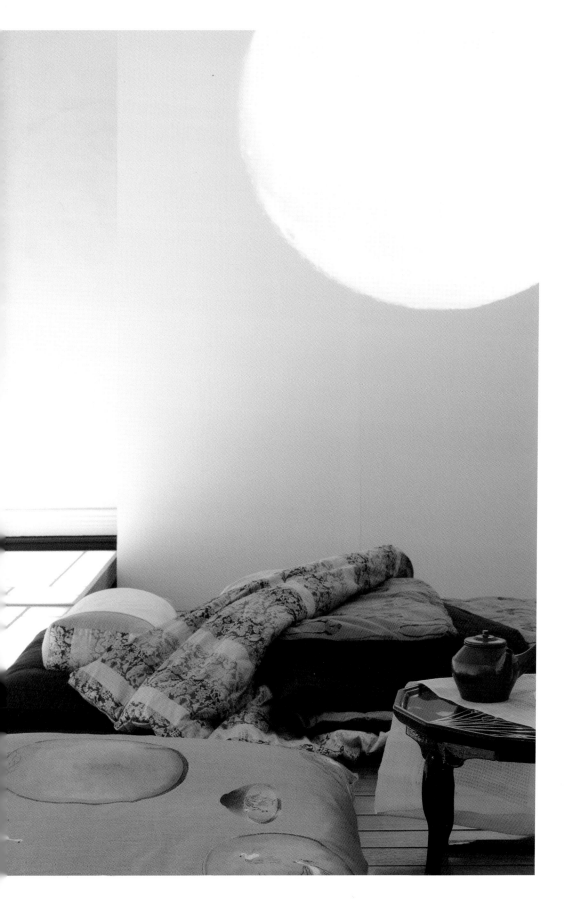

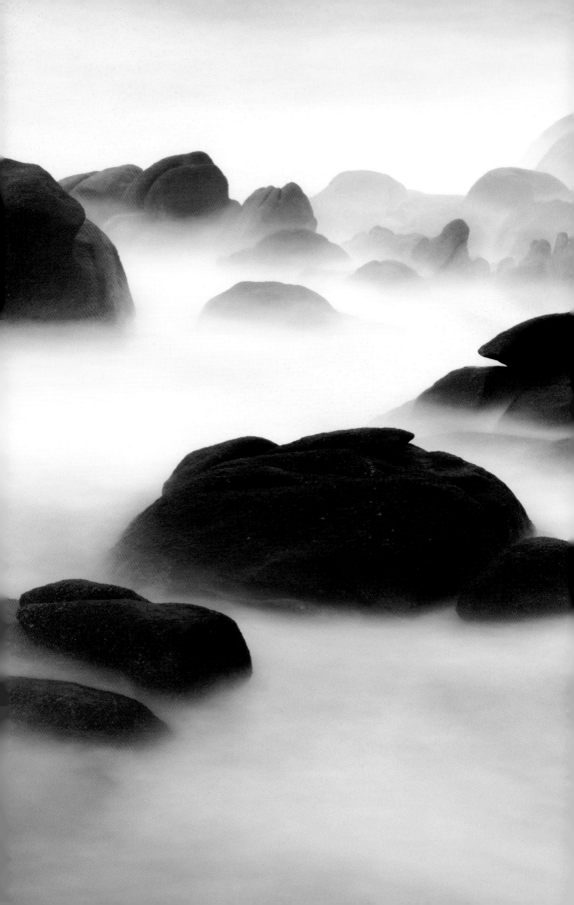

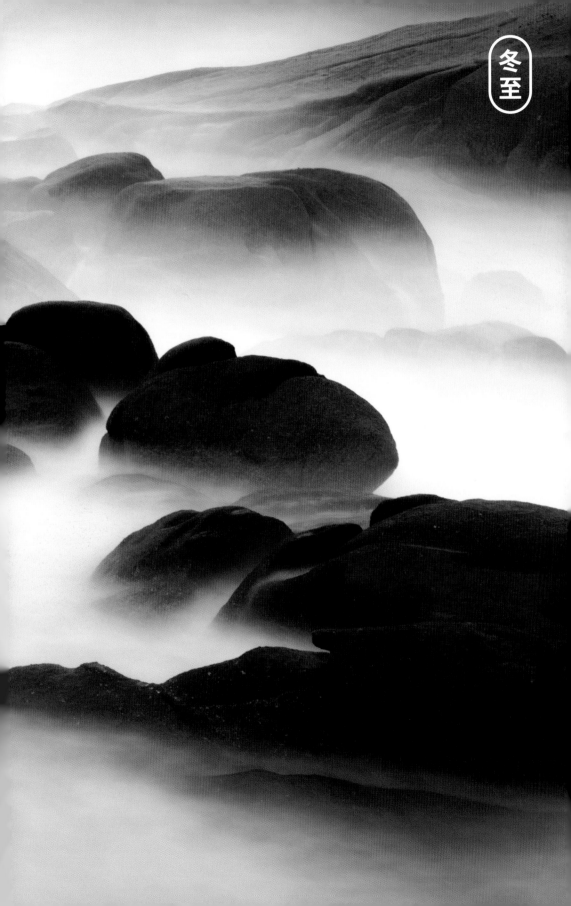

冬至

백자호의 부정형적 원이 보여주는 변화무쌍한 기형器形과
달항아리의 순진하게 둥근 형태, 그리고 넉넉히 품어주는 맛을
새로운 조형 언어로 표현했다. 달항아리와 함께 사방 연속무늬로
어울린 백자호의 모티브 크기를 대, 중, 소로 변형함에 따라 완전히
다른 무늬로 인식된다. 벽지로 제작하거나 투명한 오간자 천에
프린트했더니, 간결한 선의 위력이 어질고 시원하면서도 모던한
기운을 공간에 가득 채웠다.

구름 호랑이

벽사 풍습은 도교적인 요소로 조선 후기까지 전해졌다. 조선 시대에
저술된 가장 방대한 세시기인 『동국세시기東國歲時記』에서도 정월
초하룻날 벽에 닭이나 호랑이 그림을 붙여서 액운을 몰아내는
풍속이 있었음을 확인할 수 있다. 분청사기에 그려진 구름 형상을
배경으로, 구름을 타고 날아오르는 대담하고 현대적인 호랑이를
그려 넣었다. 민화 속 익살스러운 호랑이의 표정에서 그 어떤 흉하고
악한 것이든 거뜬히 막아낼 여유와 기세가 엿보인다.

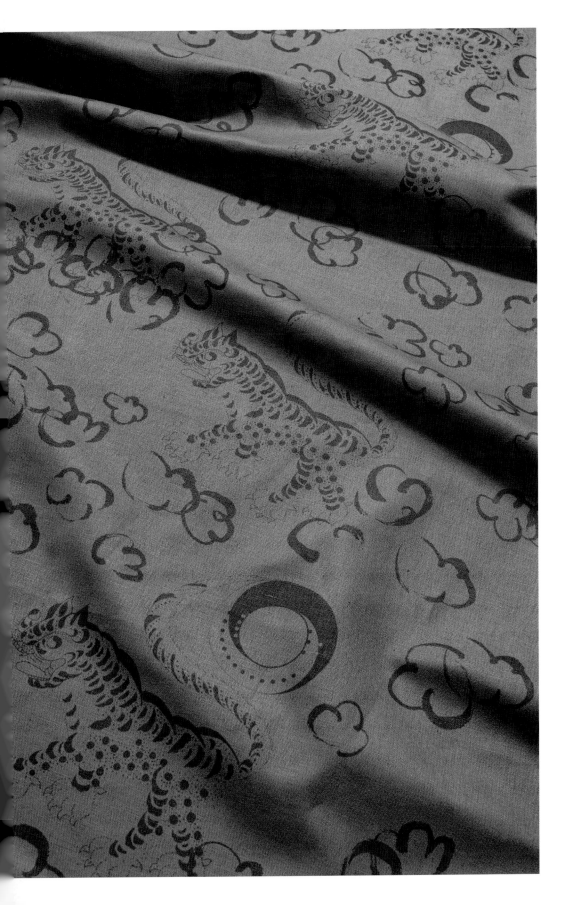

앤티크를 수집하면서 장한평에 떠도는 숟가락을 보이는 대로
모았다. 금형을 떠서 대량으로 만들어낸 것이 아니라 직접 두들긴
것들이니 손맛이 살아 있어 좋다. 숟가락은 음식을 먹는 도구지만,
우리 얼굴이 다 다르듯 제각각의 표정이 있다. 그동안 담아온
음식들의 단맛과 짠맛, 뜨거움과 차가움 등이 겹겹이 쌓여 이야기를
만들어냈다. 그 표정들을 하나하나 늘어놓고 보니 또 다른 그림이
나타났다. 음식을 담는 부분의 동그라미와 손잡이 부분의 직선이
만나 악보 같기도 하고, 우리 식문화사를 단적으로 표현한 도표
같기도 했다. 안에 담긴 시간의 흔적과 질감을 표현하고자 수작업
느낌으로 디지털 프린트 작업을 했다.

小寒

청화연모당준靑華蓮牡唐樽은 백자에 푸른 안료로 연꽃, 모란,
당초무늬를 그린 항아리다. 주둥이는 낮고 넓으며 몸통으로
내려가면서 부드럽게 커지다가 다시 아래로 내려갈수록 좁아지는데,
그 선이 부드럽고 준수하다. 연꽃과 모란이 하나의 덩굴로
어우러져 4단으로 구성되어 있고, 사이사이에 뇌문, 여의두문,
연판문, 변형 완자문 등 다양한 무늬가 빽빽이 들어차 있다. 우연히
가나아트센터에서 개인 소장품 도자기 전시를 보았는데, 이 보물이
전시장 한가운데 전시용 유리 상자도 없이 맨몸을 드러내고 오롯이
놓여 있었다. 유리를 통하지 않고 가까이에서 본 청화백자는 숨을
멈추게 했다. 도자기 전시를 수없이 봤지만 가장 놀라운 경험이었다.
돌아오자마자 곧바로 그 도자기를 천천히, 그러나 멈추지 않고 그려
내렸다. 내가 본 도자기의 피부까지 재현하기에는 한계가 있었지만,
우아한 선과 단아한 문양은 최대한 살렸다.

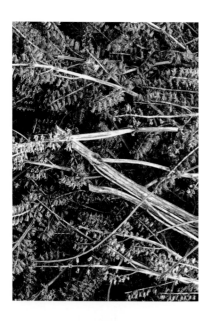

금강산 해 질 녘

정선과 함께 금강산을 오른 그의 스승 김창흡金昌翕의 산행 기록에 의하면 그들은 흡곡 시중대에서 여행을 시작해 고성을 경유하고 내금강으로 유람했다. 사실 정선의 〈신묘년 풍악도첩〉은 금강산 일대의 빼어난 절경으로 구성되었으나, 당시 현장을 사생했다고 보기 어려울 정도로 기억에 의존했다. 그러나 나름의 해석을 통해 변형하고 과장함으로써 독창적인 화풍을 완성했다.[1] 이 무늬에서는 암산에 쌓인 눈이 늦가을 지나고도 남은 단풍과 어울리는 정경을 상상하며 진경산수화의 개성미를 살려보았다.

1 국립중앙박물관, 『우리 강산을 그리다: 화가의 시선, 조선 시대 실경산수화』, 국립중앙박물관, 2019.

지반

출장 여행 중에 양양의 바닷가를 거닐다가 모래사장의 여백 사이로
솟은 화강석을 보았다. 바다가 오랫동안 겪은 자연적 변화에 따라
다른 물성의 지층들이 생성되어 바위 사이에 상감하듯 끼어 있었다.
현대 조각처럼 놓인 훌륭한 조형이 인상 깊었다. 거기서 영감을
받아, 기물의 형태가 이끄는 대로 토해칠로 작업을 해나갔다. 무늬를
그려내고 나니 소반에 지층의 긴 시간이 축적된 듯 기품이 느껴져
'지반地盤'이라 이름 지었다. 표면 디자인을 하면서 여러 재료와 물성,
기법을 배우고 실험한다. 옻칠을 배우는 동안에도 나만의 방법을
찾아내려고 노력했다.

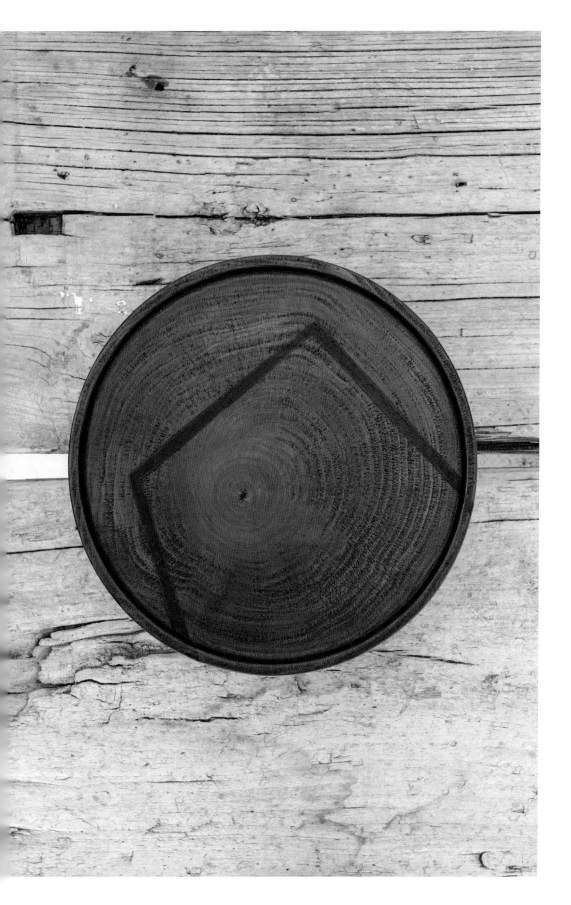

참나무 잎

'정말 나무'라서 참나무라 불렀단다. 참나무는 굴참나무, 갈참나무,
신갈나무, 상수리나무, 떡갈나무 등 수백 종류가 있는데, 나는
그중에서도 잘생긴 떡갈나무가 좋다. 나무는 목재로 널리 쓰이고,
잎은 토질을 비옥하게 하고, 열매인 도토리로 묵 따위를 쑤어 먹을
수도 있다. 나무 프로젝트를 시작하면서 종류별 참나무의 잎이나
수표를 탁본해서 무늬를 만들어갔다. 탁본은 그대로 쓰기도 하지만
이 무늬를 작업할 때는 밑그림으로 두고 디지털 픽셀 방식을
적용해서 벽지나 원단으로 제작했다.

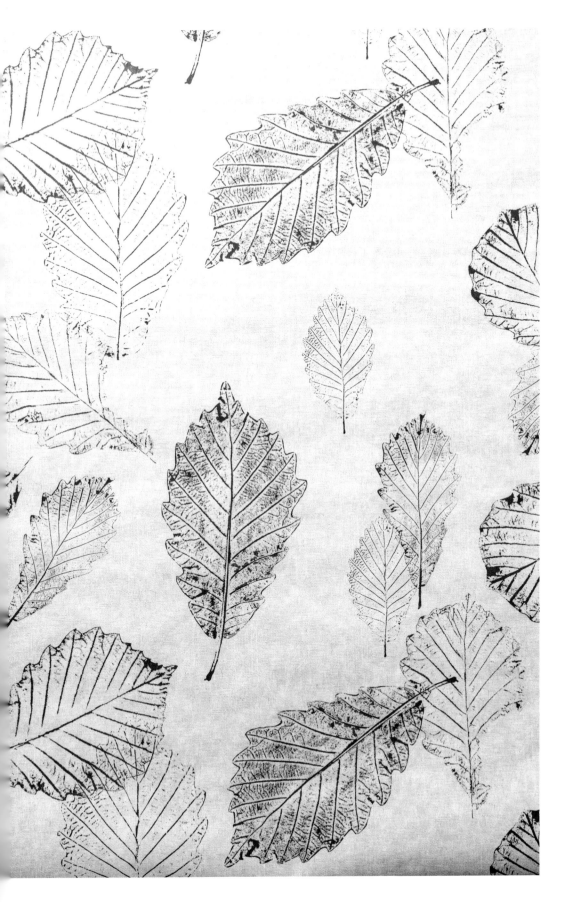

백자 철화끈무늬

백자 철화끈무늬 병白磁鐵畵垂紐文瓶은 국립중앙박물관이 소장한
보물로, 조선 전기에 제작된 백자병 특유의 아름다움을 잘 보여준다.
풍만한 양감과 유려한 곡선, 병목을 휘감고 내려오는 끈 한 가닥이
멋스러운 풍류를 자아낸다. 중국 당나라 시대의 시인 이백이 지은
시 「대주부지待酒不至」의 한 구절인 "술병에 푸른 실을 묶어
술 사러 보낸 동자는 왜 이리 늦는가玉壺繫青絲 沽酒來何遲" 부분을
구현한 듯하다. 현대적인 미감과도 맞닿아 있는 이 끈의 형상을
모티브로, 철화의 검붉은 바탕에 청자의 비색이 농담을 드러내도록
디자인했다.

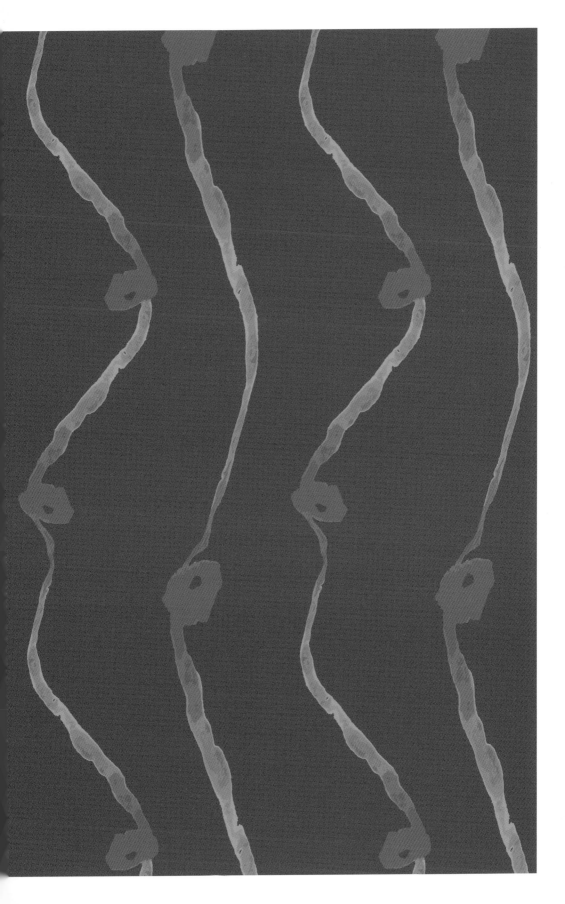

백자호 모란디 화조도

2015년 즈음해서 한국의 박물관 및 미술관은 엄청난 양의 백자를
쏟아냈다. 전시에서 본 백자는 도록에서 보는 것과 확실히 달랐다.
어두운 조명 아래, 풍만한 형태와 비대칭적이고 불균형한 선이
어우러진 미감은 나를 압도했다. 그리고 국립현대미술관 덕수궁관의
전시 〈조르조 모란디: 모란디와의 대화〉에서 만난 조르조 모란디의
그림은 평면 속 정물의 양감을 일깨웠다. 달항아리와 백자호의
양감을 배경으로 청화백자의 매란국죽과 화조도를 투영했다. 평면의
두 그림이 트레이싱 페이퍼를 겹친 듯이 입체감 있게 하나가 되었다.
자연의 빛과 공간의 유희는 평면 위에서 더 힘있게 반응했다.

우주 만물 생성의 근원과 24절기의 변화무쌍한 빛깔을 기록하고, 그것들이 소우주인 인간의 몸과 작용하는 관계를 빛 그림으로 나타냈다. 천지의 목소리에 계절의 색을 조화하며 정체된 일상으로부터 떨어져나와 내 안에 숨은 빛을 찾는 여정이었다. 우리 안의 빛을 대면하면서 자라고 꽃 피우고 열매 맺고 소멸하는 우주의 순환과 결함의 이치를 깨달아, 오늘을 살아가는 우리의 시공간을 지혜롭게 다스릴 수 있다.

자연 색상판

T-001	T-002	T-003	T-004	T-005
EDF5FC	E9EDF8	B3BBC6	E8F7F5	FFFFEA
4A637D	B8C4E7	A4B0B7	F7F0D4	FCEED6
262E45	B6BAC3	6D707B	B8D9DB	E5D9C8
032447	73716A	474B54	8FC2BF	AFADAB
000A21	27271B	A1A7B5	D6E8EB	8D9199
A89E96	0B0B0B	2D303A	F0F2DB	5D616B
2B3852	D0D6DB	D0D4DB	E0F5F2	6E6E71
30303D	94969B	94959C	E0EDE5	0B0B0B

T-006	T-007	T-008	T-009	T-010
F5F9F9	FAFAFF	EBFFF0	F9F9E0	FFFFEA
D0DFE7	E8E8EB	BFD6B5	EAD9C2	E3D9CF
A1AAB1	D4D1D1	3D4230	C9B8A6	DBC1BB
FCEED6	B8B8B5	305730	C7B091	A5948B
A8A6A5	A69E99	08300A	E2D2B6	594742
4F463D	736652	57A361	CABDBD	EFE1E5
408CEF	4D473D	33803D	817256	BA947C
1C1E21	1C140A	B8A6B5	676057	55535A

T-011

T-012

T-013

T-014

T-015

FAE3CA	EFEFE9	FFD187	E8D2B3	BCC4E5
CDB698	D3D3CA	FFBA8C	D5AC77	CECED5
A58969	A3A197	D1A387	CC9061	515555
9D7C63	928A78	918580	B6755B	4D4B4B
412416	A88B70	45454D	667F59	FEF9E4
E1B580	A79480	705752	60A3E9	B28599
C3B39A	5A514A	78574A	847466	828084
3E312C	262119	FFC9A3	675D3C	2B2B2A

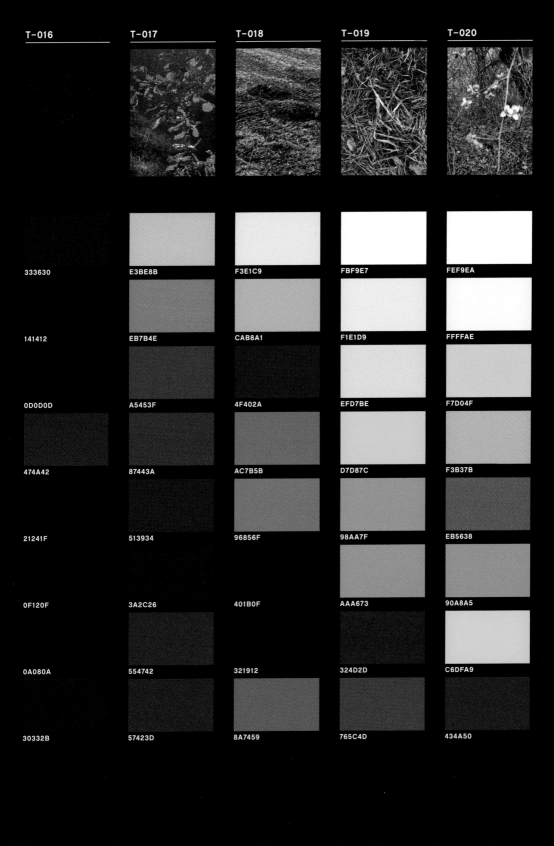

T-016	T-017	T-018	T-019	T-020
333630	E3BE8B	F3E1C9	FBF9E7	FEF9EA
141412	EB7B4E	CAB8A1	F1E1D9	FFFFAE
0D0D0D	A5453F	4F402A	EFD7BE	F7D04F
474A42	87443A	AC7B5B	D7D87C	F3B37B
21241F	513934	96856F	98AA7F	EB5638
0F120F	3A2C26	401B0F	AAA673	90A8A5
0A080A	554742	321912	324D2D	C6DFA9
30332B	57423D	8A7459	765C4D	434A50

T-021	T-022	T-023	T-024	T-025
FEFCF9	FEF7EB	F2F4F2	DEE2F1	F7F9F8
F2F2F2	C7BBAC	BCBCBA	E3D9D2	ECE8DE
EDEDEA	D4C0BB	C2AB96	837D82	D2CECC
FFFFFC	87694B	978168	352A26	958F7D
F4F4F4	867D80	667768	84A476	93816C
EFEDED	5E7C63	232B1D	3E3B38	695D4D
E8E5E2	695D6B	CDC6C2	5C5A56	727678
FFFFFC	5E5B58	5B5651	ECE8EA	30231D

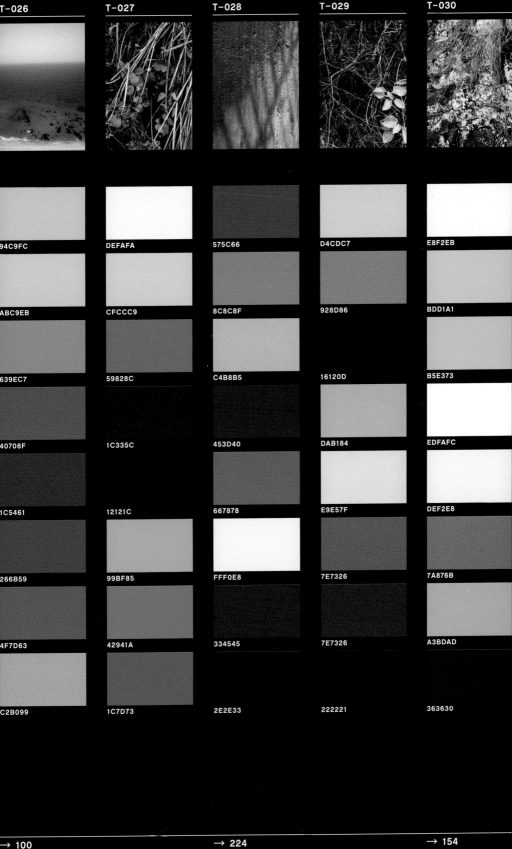

T-026	T-027	T-028	T-029	T-030
94C9FC	DEFAFA	575C66	D4CDC7	E8F2EB
ABC9EB	CFCCC9	8C8C8F	928D86	BDD1A1
639EC7	59828C	C4B8B5	16120D	B5E373
40708F	1C335C	453D40	DAB184	EDFAFC
1C5461	12121C	667878	E9E57F	DEF2E8
266B59	99BF85	FFF0E8	7E7326	7A876B
4F7D63	42941A	334545	7E7326	A3BDAD
C2B099	1C7D73	2E2E33	222221	363630

T-031　T-032　T-033　T-034　T-035

T-031	T-032	T-033	T-034	T-035
8AA79A	1C1C1C	D4C2B0	4F72AD	FAF7FC
A6AFB2	434A50	DDCFB1	F5FCFF	CCD6E8
E3D9D8	ABA191	93BB99	FBF7F4	8FBAE0
F6D9C4	CCB37A	E5BCB7	767678	B5CCE3
A29494	DDDDD9	E7ADBF	514B4E	9CABBA
6B4A36	A1ADBF	7E6277	37363E	212933
35303E	894825	575C44	1F2234	425C70
130D0B	C65541	3A4846	1F212A	0A0A08

T-036	T-037	T-038	T-039	T-040
EDF5FC	FBF7EE	FBF9E4	EDA300	E9E2EC
D9DEE8	EDEDE3	D6D3D1	FF8200	F7EFDB
9EABAB	D8D8D6	BCC4CB	F74500	F6C892
7A857D	364158	8B9199	BA0000	F4B6E0
334017	846F59	5C6168	5C0000	B15262
BAC4CC	6D717C	2C3035	406E40	EB5861
8F7863	5F513D	8C806A	243D1A	D5D1A1

T-041	T-042	T-043	T-044	T-045
97CA79	E9D7C8	31481E	527D5C	243015
CDFABC	D8C0B4	618241	87A196	4D2CA4
D7D8F6	CFAABE	C6DAA2	F2E300	8B79EB
D2BDD2	ECAEB6	F3AE3F	FFCF0D	D7BCFA
B19CA8	D978AD	EFE3A6	ED6312	C77FEB
727682	40552D	F6F4DF	B0120F	9C238F
B8C1C4	E2936C	DCBCAB	FFABFC	D8E0AA
EAF475	CF525F	6E1919	F254AB	EAD9B7

T-046	T-047	T-048	T-049	T-050
DED493	F8D8FC	16110C	FAE34E	D2FDEE
837835	EE80D2	4A4622	F2CE47	D2FDB3
736536	EA4297	6D6742	CA9C36	ACEB97
5A5A3E	BD2B61	AFAD92	F9DE4C	74B86D
49493E	491215	A69A6D	B19031	5A9574
2F302E	98C072	CCC998	9C842C	2F5140
1C2534	476027	A7A169	63511B	182F10
CDD187	9A9270	A3A181	7C571F	0E110C

T-051	T-052	T-053	T-054	T-055
E0EBED	E8E8E8	D9F5FF	C7D6D6	87BFFA
B5D1F5	9196A1	FFE8FA	5C4D40	F7FCF7
4F78A1	BDB5A3	F5D1E3	4F4D38	E8F2D9
F0F0F2	B08780	FFA6DE	45332B	D1CF70
D1ADBF	BDADA6	C44F99	7ABAED	B0AB9E
9C636B	7D7366	4F1417	7D94A3	636945
854D57	695E57	241412	172E4F	1F2B14
453029	474240	BAB830	45595C	3D332E

T-056	T-057	T-058	T-059	T-060
EDFFFC	F2ED40	EDF02B	F5FAFC	F0DBCC
E5F7BA	CFC73D	F5CC26	FFE8FC	E3D959
F5E866	C4D46B	B5700D	FFC9FA	B2CC82
708F42	739642	386E40	BD668A	A6ADF2
387545	2B5E1C	D9CCBF	A3C499	5C57B0
294A45	214217	CC3D3D	45754D	3D3B3B
3B3B40	1A4230	990D12	663326	407821
D4BFF7	0F2614	4A050A	7D6B63	AD8587

→ 048 → 064 → 146 → 084

T-061	T-062	T-063	T-064	T-065
EBF0F2	EDEDF5	FAFAFA	F2F2F0	E5EDFA
F7EB8F	CFCFCF	FFFFE8	8A7A70	B0BABF
C2BD8F	ADB8B2	E3EBC7	543B30	9C9C9C
54784D	73756B	4A574F	7D1714	70706B
8C8A8F	333633	8CA663	E3CCC2	5C5C5C
525963	8A7D7A	828F82	69A657	4A453B
1A1F1C	78808A	2E4029	524A40	3D362E
F2F5C2	E8E3DE	5C4036	292117	615C5C

T-066

FCF5F2
F2EDF2
B2B5C9
BF96A6
291721
A1BF99
385740
1A2E17

T-067

DEDEE3
706E6B
36302B
171A12
C4A896
A38F87
B0875C
40402B

T-068

EDE5D6
AD9978
8A9E3D
547845
BDAB75
9E9CA1
404D59
2E2B2E

T-069

C4BBF0
F9EE7A
403B7E
849D5A
57663F
595FBB
4A68F3
594A8A

T-070

F9DAFA
F19CF2
EC62E2
BB2CA4
CB2E6E
97225E
5E163A
401422

T-071

F6FFAA

D1FA8D

AAD557

83A94F

537B26

3E5E1C

2A4015

1F2918

T-072

EFE1C9

875F46

C39495

CE6E5C

CDB87A

A5AA66

A37856

3A4A2D

T-073

FDF4A2

C7C060

888335

95AC37

5F7C2A

374D2A

CFA189

685227

T-074

CAA289

FCF0FE

F9DEFD

EDBACD

E8A78E

DCAD75

EDED9E

C6C474

T-075

D2B176

928A4E

9EB242

ADC1B6

FAFFCF

D9DBB6

34432A

F2E998

T-076

FFFFF3

F2EAE3

D6CFC3

E6DCB4

E5CFB6

E6DED7

706C4E

AEAB96

T-077

FBEBF4

F7CEDF

ECA388

ED73A0

DF415E

AD2735

607532

353F31

T-078

E3D9F2

A258F6

531D89

371659

F6C8FB

D34EC1

607532

353F31

T-079

FFFFF1

FDF2D9

EFE1C9

FAE1A7

E0B785

E1BC93

F4B895

25321E

T-080

FAFFED

EBFFE8

C2DEC9

BFB5A3

ADA899

7D7A70

5C6166

2E362B

→ 078 → 138 → 140 → 148 → 104

T-081	T-082	T-083	T-084	T-085
FEF9DA	AC4469	CAC2B7	FCF7ED	E16DCA
F1D389	EE82F8	BCABA6	DBC9B0	962459
DFC34F	D732B2	A7ADA6	A18F7A	B6295B
E1B23E	9C2360	A78681	7D6B57	54142A
EE9E3B	671730	6C4245	6E543D	EB4492
EB9B8E	AAD5A8	605B68	7D6B59	6E1931
8F918A	5B7F5E	73736E	291F1C	6D2F48
383831	0F0F0D	716867	333838	272A35

D2D3D6	F7EFFE	EDEAEA	FDFFEF	F4F4F0
9EAA64	F3D5FC	F3E1F7	ECFEBD	CDCEB5
BAB7AC	CEA3CB	697C66	9AB16B	EFC8D6
444632	91B439	D0D8DF	CAEEE8	F5C2EF
88807B	9A9EA3	8B8E93	B3A96D	D1DDED
2A2A2B	8BB1B4	B29B5B	634F31	AEAFAF
8E7462	9B9C90	79716A	F19E81	433633
A89C90	4B4E4B	32302A	EC5957	3D554A

T-091 T-092 T-093 T-094 T-095

EFF9EE	E4EDF8	F9F9F4	AFFCD9	B8BAA7
C0D5FB	7E8964	FBE6B8	A2EFA4	A9ADB6
BFA7A2	BA7B64	EAC378	79CF83	D4C099
EACFD6	693632	DFF1FE	4E7E44	928D70
EDE39B	5D5343	DABDBB	24452A	FFFFFF
C7BB68	37453B	AF7184	95E764	4E4E38
7E7848	22292A	C34B72	2F3335	FAF2DF
F8D8D2	9D5045	8E2040	C85A6B	D7D1C1

→ 060 → 130 → 088

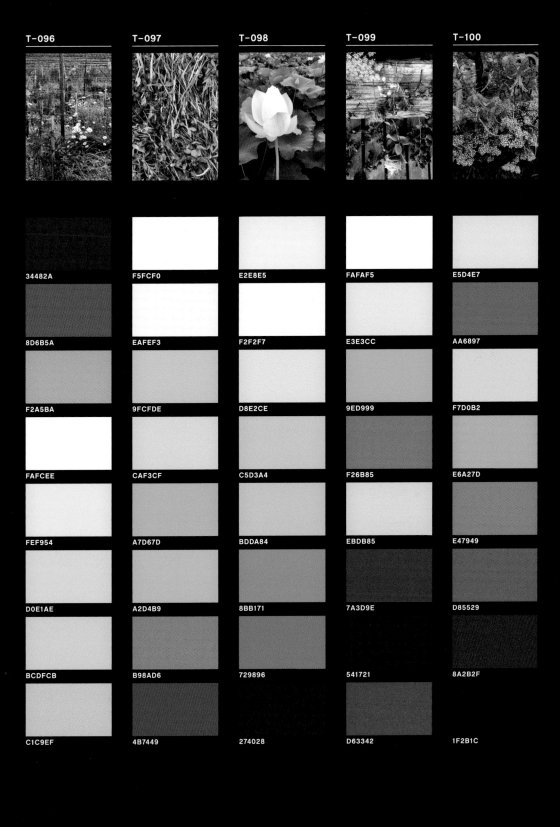

T-096

34482A

8D6B5A

F2A5BA

FAFCEE

FEF954

D0E1AE

BCDFCB

C1C9EF

T-097

F5FCF0

EAFEF3

9FCFDE

CAF3CF

A7D67D

A2D4B9

B98AD6

4B7449

T-098

E2E8E5

F2F2F7

D8E2CE

C5D3A4

BDDA84

8BB171

729896

274028

T-099

FAFAF5

E3E3CC

9ED999

F26B85

EBDB85

7A3D9E

541721

D63342

T-100

E5D4E7

AA6897

F7D0B2

E6A27D

E47949

D85529

8A2B2F

1F2B1C

→ 052 → 080 → 096 → 118 → 120

도판 출처

김동율 면지, 022-023, 027, 029, 030-031, 032, 034,
038-039, 040, 043, 045, 046-047, 049, 054-055,
057, 059, 062-063, 065, 067, 069, 074-075, 077,
079, 081, 082-083, 085, 093, 097, 098-099, 101,
103, 105, 106-107, 109, 111, 114-115, 119, 121,
126-127, 129, 131, 133, 134-135, 137, 139, 141,
142-143, 145, 147, 150-151, 153, 155, 157, 158-
159, 161, 163, 165, 166-167, 169, 171, 173, 178-
179, 183, 186-187, 191, 194-195, 199, 202-203,
205, 207, 209, 210-211, 217, 218-219, 221

이종근 037, 061, 065, 087, 185, 193, 197, 201, 212

임태준 095, 113, 149

홍기웅 181, 225

김권진 089